滄海叢刊

民 俗 畫 集

吳廷標　著

東大圖書公司

國立中央圖書館出版品預行編目資料

民俗畫集／吳廷標著. --初版.--臺北
市：東大發行：三民總經銷，民85
面；　　公分.
ISBN 957-19-1913-6(精裝)

1.繪畫-中國-作品集

945.6

民俗畫集

著作人	吳廷標
發行人	劉仲文
著作財產權人	東大圖書股份有限公司 臺北市復興北路三八六號
發行所	東大圖書股份有限公司 地　址／臺北市復興北路三八六號 郵　撥／〇一〇七一七五——〇號
印刷所	東大圖書股份有限公司
總經銷	三民書局股份有限公司
門市部	復北店／臺北市復興北路三八六號 重南店／臺北市重慶南路一段六十一號
初　版	中華民國八十五年一月

編　號　E 94022

基本定價　拾肆元

行政院新聞局登記證局版臺業字第〇一九七號

ISBN　957-19-1913-6(精裝)

目錄

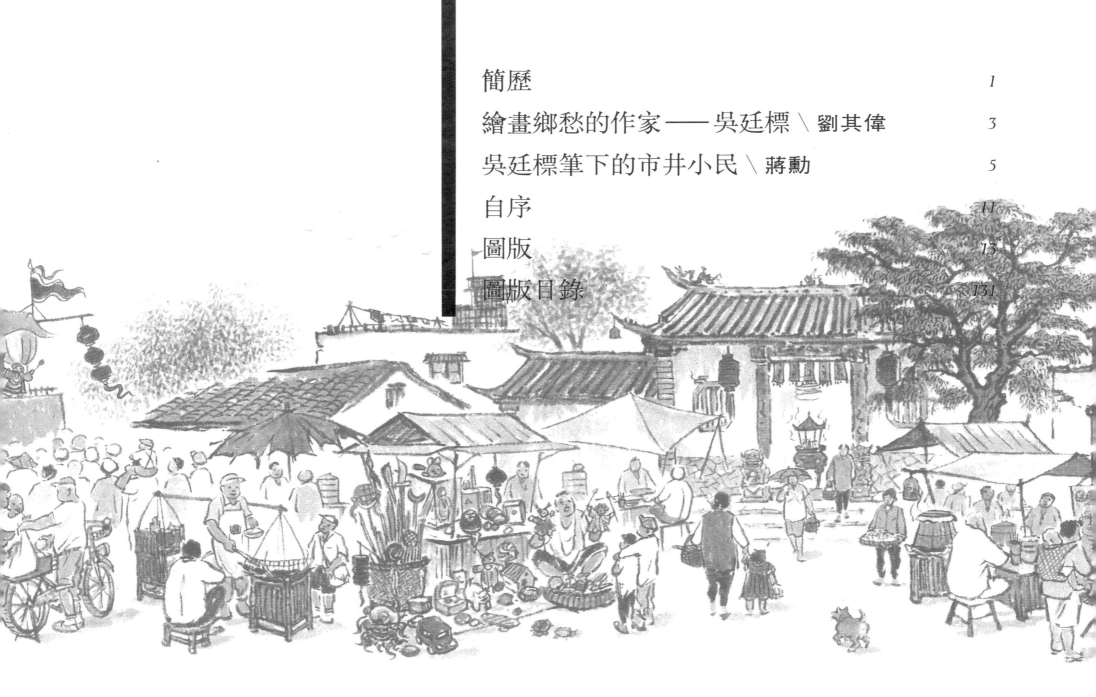

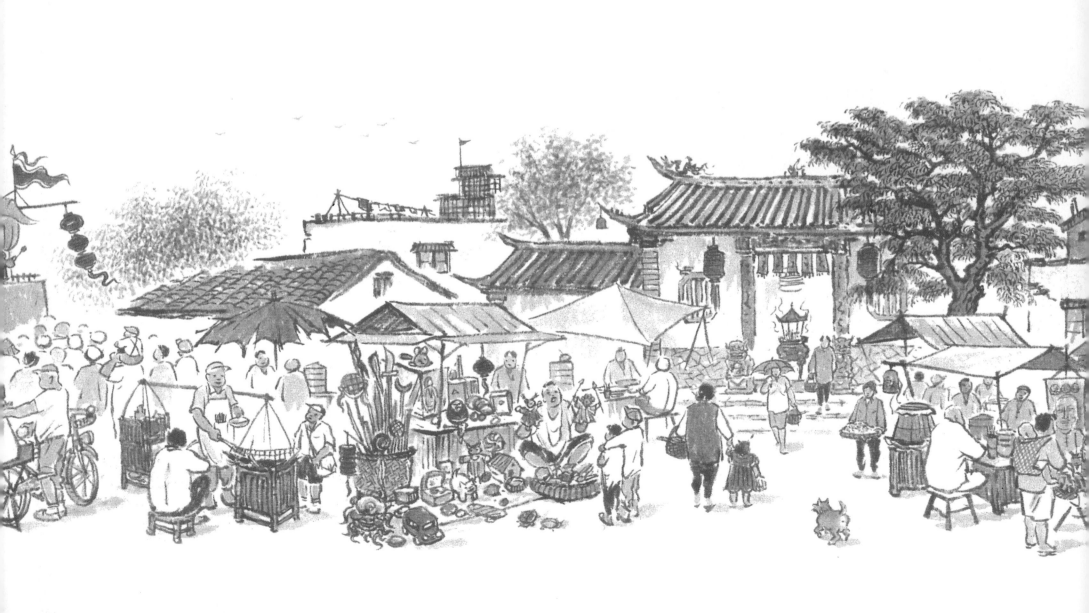

簡　歷

　　吳廷標，民國六年生，福建廈門人，早歲就讀廈門美專。抗戰期間曾在福建泉州一帶執教，民國三十五年應聘來臺，在花蓮、臺中、及臺北第一女中等校執教共十三年，其後轉職美援公署、經合會、及外貿協會擔任美術設計工作達三十年之久。在職期間，仍潛心繪事，經常奉派至國外參與國際商展設計工作，於公務之餘，得能遍覽各國風光，對當地民情風俗，深入觀察，描繪速寫，頗多心得。

　　在臺期間，曾與劉其偉、張杰、胡笳、香洪共組「聯合水彩畫會」，並多次舉辦個展及參與聯展之活動，後改事水墨人物創作，描繪中國民間生活，民國七十七年曾獲「中國畫學會」民俗畫金爵獎。

繪畫鄉愁的作家——吳廷標

劉其偉

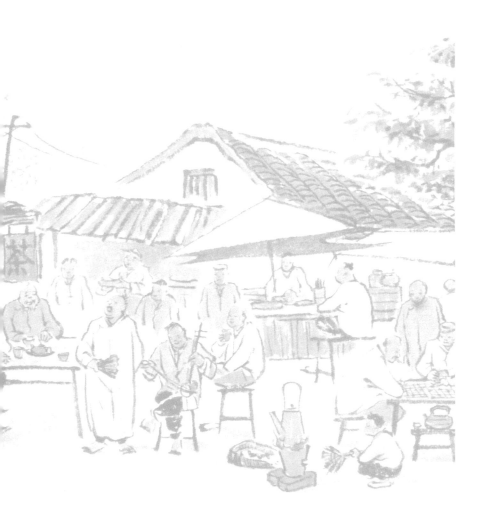

　　繪畫的表達機能很多，畫家們用以表達宗教、政治、哲學、心理、倫理、純粹的美學，甚至近代物理的種種思想，而形式則各有不同。吳廷標的藝術，可說是具體地表現他個人對世態的看法，和他兒時的回憶，諸如關愛、貧富、欣樂或憂傷。這些人生的遭遇，都包納在他的回憶中，作為他藝術創作的題材。

　　我認識吳廷標，屈指差不多四十年多了。他的作品猶似他的為人，天真、樸實與純摯，他性情內向，不善交遊，而且有詩人的沈默氣質——深思與熱情。他是閩南人，因是常以閩南鄉土人物，凝聚成他畫筆下，一幅又一幅的民間舊俗與人物作品。

　　觀賞吳廷標的作品，總是使人嗅到一股濃郁的鄉土芬芳氣息。他對兒時生活的迷戀，和那無法抑制的熱愛，就是那麼毫不矯飾地表現在他渲染和線條之中。

　　吳廷標是廈門人，民國六年出生，在廈門美專畢業後，即自廈門來臺，在第一女中任教，其後轉職外貿會，專為策計商展的設計工作兼技術組長。民國三十九年及民國六十二年，先後在第一女中大禮堂及華美協進會舉行個展兩次。也是中國水彩畫會發起人之一。

　　他繪畫的範圍頗為廣泛，他畫粉彩人像，間中也畫一些水彩風景，但我只喜歡他的水墨人物。他的人物造型對我有強烈的吸引力，他描寫的鄉土生活，都是寧靜的生活，靜得好比一潭秋水——兒時的夢與鄉愁，都是他一連串的美麗回憶。

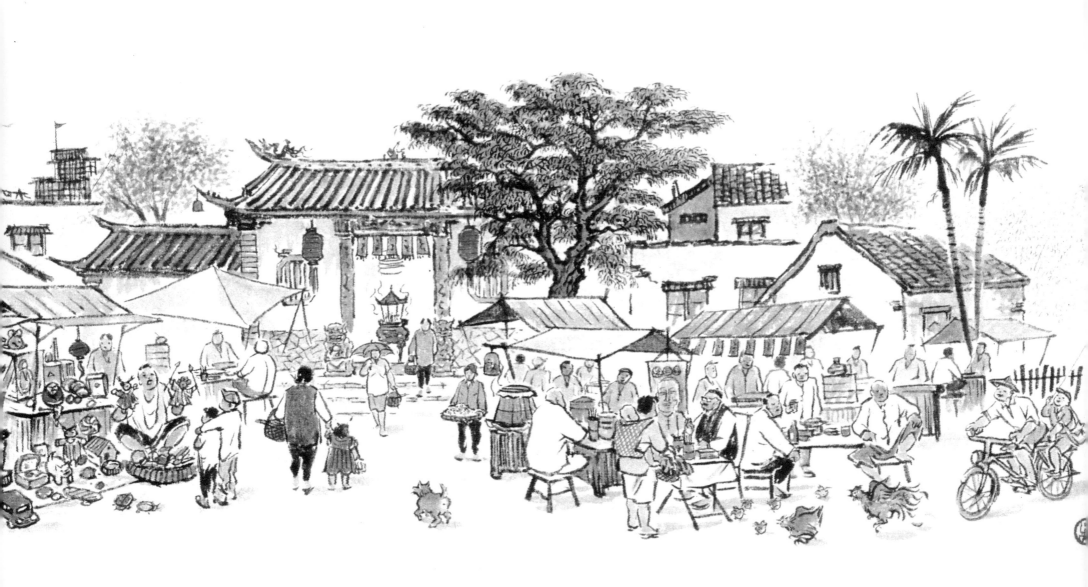

吳廷標筆下的市井小民

蔣　勳

　　中國的繪畫，一直遲到唐末五代，主要還是人物畫的天下。五代到宋，山水畫興起；此後，一直迄於清末，都是山水畫獨霸畫壇，中國人物畫的衰落，幾達千年之久。

　　在人物畫極盛的時代，繪畫中的人物，大都是忠臣孝子、烈士節婦，所謂「以忠以孝，盡在雲臺；有烈有勳，皆登麟閣」（《歷代名畫記》）。雲臺及麟閣上的人物畫像，目的在褒善揚賢，因此，人物形象的描繪，往往無法盡情發揮。在「成教化、助人倫」的前提之下，人物形象只集中突出歷史上某些特殊的典型，並且，為了使這幾個典型，在群眾中引起崇仰和學習的心情，必須要把人物形象更加以理想化、偶像化，結果，這一類的人物畫，發展到末流，幾乎成了千篇一律：方頭廣頤，兩耳垂肩，變成了一種公式化的概念，現實性大大減低了。

　　佛教盛行中國，連帶影響了中國的人像藝術，無論是繪畫或雕刻，也主要在塑造宗教中理想的形象，把人像藝術定出了一定的概念和形式。

　　但是，在宮廷和宗教藝術的人物形象被塑造成幾種理想的典型的同時，民間卻表現了豐富而活潑的人物形象。

　　漢代墓葬中的俑就是一個最好的例子。從街頭說書、吞劍、弄丸的雜耍班子，到菜市的魚販、肉販，鮮活地紀錄了當時市井百姓生活的形象。近年在甘肅嘉峪關發現的魏晉墓葬，其中的壁畫，也描繪了耕田、採桑、殺雞、烤肉……等等日常生活的形象，表現了中國大多數人一般生活的面貌，十分

親切可愛。

　　一直到宋代，我們還可以看到市井小民的生活被畫家取為繪畫的對象。蘇漢臣、李嵩都畫過〔貨郎圖〕，描寫挑了雜貨擔子的小販。這種一應俱全的擔子，裝滿了百姓的日常用品，貨售於鄉里街市之間，自然是民間最親切的題材。劉松年有一張〔茗園賭市〕，也是街頭茶酒食攤的熱鬧景象。李唐的〔灸艾圖〕，柳蔭下，一個江湖的走方郎中正替人以灸艾治病，病人痛得大叫，旁邊的徒弟手中還執著膏藥。

　　這一類的繪畫，隨著山水畫的抬頭，隨著理想化的佛菩薩像的出現，幾乎越來越式微了，剩下的少數的人物畫，不是帝王將相，就是高人逸士，市井小民的形象，在元明清三代的繪畫中，已不容易再看到了。

　　市井小民的生活，雖然往往為歷史家所不屑，卻實在是歷史的基礎，他們沒有英雄美女那樣轟轟烈烈，令人動容，但是，他們的平凡、實在、親切、活潑的生命力，卻構成了中國歷史的大背景。看中國的藝術，看到元明以後，高是高極了，卻總讓人覺得若有所失；寂寞的宮殿，寂寞的深山，寂寞而衰憊的人，沒有街市上的熱鬧和吵雜，沒有人間混亂無章卻充滿了生機的聲音。中國的文明，是有所缺憾了。

　　事實上，清代中葉，圍繞著類似揚州這樣的新興商業城市，中國的繪畫，已經有了轉變的趨勢。在揚州畫家的作品中，人間的氣息，街市生活的現實景象，已有慢慢復甦的跡象。到了清末任伯年等上海畫家，人物畫再抬頭的趨勢已很明顯了。齊白石結合了民間藝術和文人畫，更是大膽地以現實生活的題材入畫，洋溢著一片人間喜樂活潑的氣氛。

　　中國的繪畫，宋元時，從人間走上高峰，不食人間煙火；清末以來，又逐漸走回人間來了。我們從近代幾個重要的畫家身上，都看出這個發展的軌跡，吳廷標先生近年來所創作的一系列以民間生活為題材的作品，也正充份表現了這種近代中國繪畫的特質。

　　吳廷標先生，民國六年生於福建，今年是七十九歲了，但是，他的畫中洋溢著一片天真與赤子之情，使人恍如看到漢代土俑和壁畫中鮮活的市井小民，隔了兩千年，中國的一般百姓，彷彿並沒有改變多少，仍然是一樣憨厚、

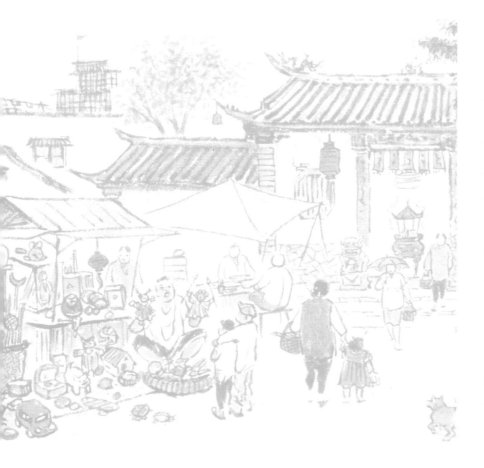

天真、自得其樂，善良而又樸實。

　　吳先生這一系列的作品都是用水墨畫的，利用生棉紙或生宣紙，偶而做一點渲染的效果，並且也用傳統的淺絳著色。但是，使人驚訝的是：吳先生竟然完全沒有受過正規的傳統國畫訓練。

　　吳先生是廈門美專的學生，當時校長是黃瑞弼，學校的美術訓練完全從素描開始，純粹西方的教學方式。

　　吳先生從廈門美專畢業後，在泉州教了一段時間書，同時在雜誌上畫漫畫，開始了他對社會上各種人物的觀察和速寫，奠定了三十多年後他畫這一組畫的基礎。

　　民國三十五年，吳先生來臺灣，在花蓮、臺中、臺北幾所中學陸續教了幾年書，同時畫了不少粉彩畫。一直到最近幾年，才完全用毛筆作畫，但是，他在筆法上可觀的成績，反而是一直受國畫訓練的畫家往往達不到的，我們因此可以發現，西畫的訓練一定有助於今日國畫的發展。

　　吳先生雖然沒有受過正規的國畫訓練，但是對於繪畫的看法，卻與傳統相合。他認為，毛筆的可用性很大，在表現線條上，其它工具很難望其項背。吳先生選擇毛筆，是經過多年的實驗所得的結論。從鉛筆、水彩、油畫，到粉、炭……等工具，最後找到了毛筆，他把長時間在各種工具中鍛鍊的技巧，總結在毛筆的運用上，因此，他繪畫的線條，一方面繼承了傳統，另一方面，也豐富了傳統，與一再以臨摹為樂的「國畫家」的線條當然是大不相同的。

　　對於學習的方法，吳先生非常強調觀察與寫生。他自己隨身帶速寫簿，甚至在公務旅途中，也不停止。他在非洲旅途中，整整畫了一厚冊速寫，對於當地的民情風俗觀察入微。這種嚴格的訓練，使吳先生一旦拿起毛筆，對於人物的動態神情，能夠在幾筆間就準確地掌握住。《歷代名畫記》中說：「張吳之妙，筆才一二，像已應焉，離披點畫，時見缺落，此雖筆不周，而意周也。」中國很早已注意到捕捉物的神韻動態，以簡略幾筆來概括形象，而所謂的「意周」，正是吳先生在創作前對對象的不斷觀察和速寫的訓練。下筆時，一揮而就，已是化繁為簡，每一根線條都有對形象的綜合能力。如果不是有「意周」的訓練，忽略了觀察和速寫的功夫，一下筆就求簡，不過是貧乏，

並不是「簡」的真意了。

吳先生的畫寫民間眾生相，使人想起豐子愷。豐子愷也是從西畫入手，而後用毛筆來創作，在主題內容上，吳先生與豐子愷非常接近。但是豐子愷的畫中，有一類帶著強烈的社會批判，很像十九世紀中葉法國的畫家杜米埃（H. Daumier），這一點，吳先生很不同，他的作品幾乎全部在描寫中國民間和樂自得的一面。

豐子愷在〈我的漫畫〉一文中曾經這樣說：佛菩薩的說法有「顯正」和「斥妄」兩途。豐子愷說：為了「斥妄」，他描寫了許多社會上的「苦痛相、悲慘相、醜惡相、殘酷相」，但是，豐子愷接著又說：「有時我看這些作品，覺得觸目驚心，恍悟『斥妄』之道，不宜多用，多用了感覺麻木，反而失效。」

這樣看看，吳廷標先生是盡量以作品來「顯正」，他總是選擇中國人可愛、諧和、樂天自得的一面來描寫。和吳先生談話，也可以感覺出來，他在謙遜、祥和、安靜中呈現的一種中國人可貴的情操，雖然飽經世事，但是返璞歸真，仍然以純潔溫暖之心來關愛人世。

吳先生的作品與豐子愷最大的不同，恐怕還在技巧上。豐子愷以漫畫為主，所以常常畫的主題意識強過藝術的表現，在技巧上的變化很少。同樣是毛筆的線條，吳廷標先生比較更講求變化。以單張作品來看，吳先生的畫，可以久觀，主題意識包含在豐裕的技巧變化中，有繪畫的獨立性。豐子愷先生則比較直質，在意識上很能發人深省，技巧上的開創則比較少。

吳廷標先生在觀察、寫生、素描上的訓練，在表現毛筆技巧上幫了他很大的忙。

例如〔自娛〕一幅，小小的斗方，但是筆法變化十分複雜，勾臉的線條、琴絃的線條、破蓆的線條、與臥在一旁的毛犬的筆法，都不一樣，這是受西方寫生訓練以後，對質地、形態觀察得來的成績。這種能力，在中國宋畫中還可以見到，以後丟失了，現在，倒是從西方的訓練中，截長補短，來重新恢復中國繪畫的寫實能力。

吳廷標先生，從西畫出發，回到中國傳統的路上來，正說明了近代中國繪畫迂迴的一個反省過程。

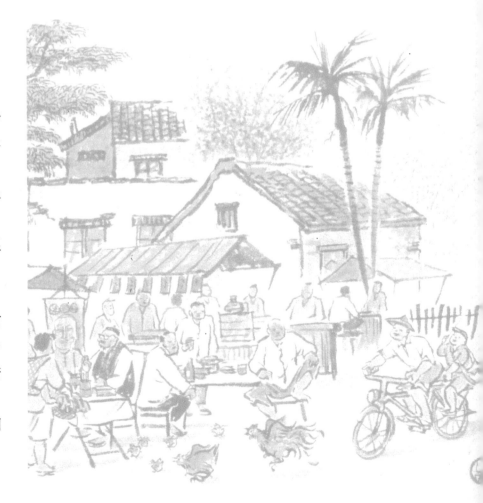

在臺灣急速現代化的這幾年中，到處建起了高樓大廈，都市在改變，傳統中國社會的人際關係也迅速在轉變之中。為了現代化，年輕一代紛紛成立小家庭，傳統的倫理關係改變了，含飴弄孫早成過去；為了現代化，廟口的攤販被取締了，代之以整齊劃一的超級市場；為了現代化，住在狹小的公寓裡，四鄰互不通聲息，更不必說聚在一起，操操琴，引嘯高歌了。

　　吳先生以溫暖的筆，重新畫下這逐漸消失中的人情，恐怕已不單純是一種懷舊了。傳統中國社會中可貴的人的品性，人的關係，樂天知命的生活態度，在急速現代化的過程中，逐漸被冷漠、功利、物質慾望所替代，我們看到吳先生的畫，以「顯正」來引起我們的嚮往，這裡面就有更深的寓意了吧！

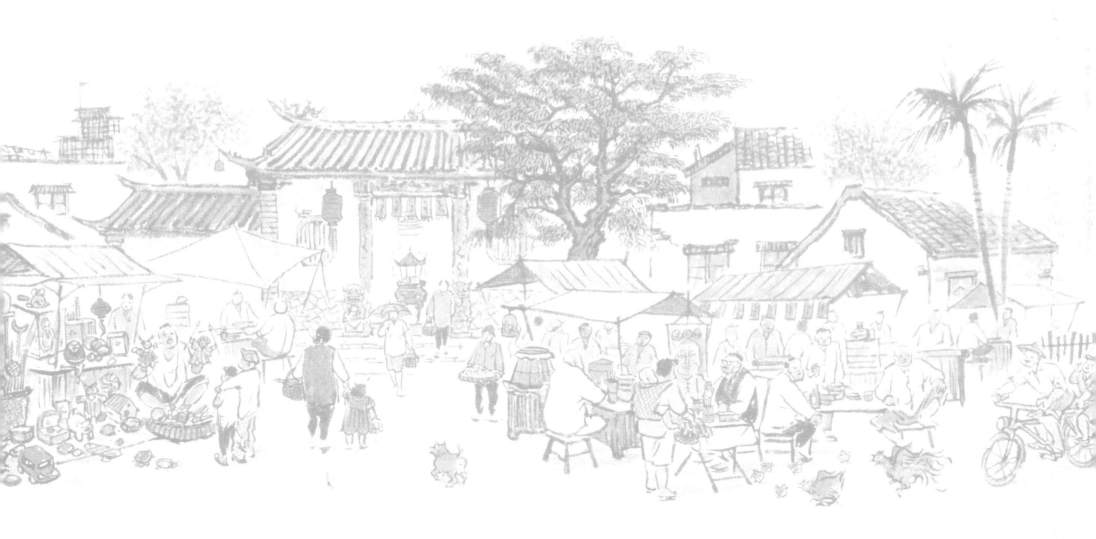

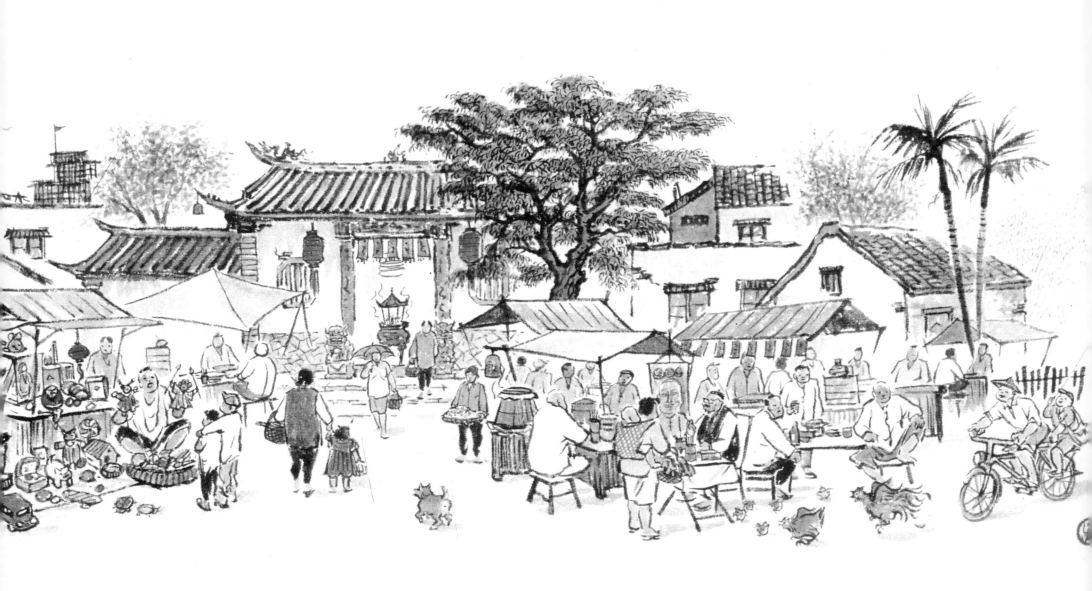

自　序

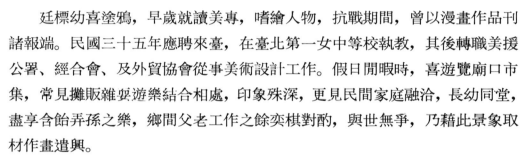

　　廷標幼喜塗鴉，早歲就讀美專，嗜繪人物，抗戰期間，曾以漫畫作品刊諸報端。民國三十五年應聘來臺，在臺北第一女中等校執教，其後轉職美援公署、經合會、及外貿協會從事美術設計工作。假日閒暇時，喜遊覽廟口市集，常見攤販雜耍遊樂結合相處，印象殊深，更見民間家庭融洽，長幼同堂，盡享含飴弄孫之樂，鄉間父老工作之餘奕棋對酌，與世無爭，乃藉此景象取材作畫遣興。

　　廷標身為藝術作畫之人，自應致力於人生憂喜哀樂神韻感情之表達，尤對動態之變化亟需觀察入微，願以水墨技法力求自創風格。無奈以有限之年，殊有力不從心之感，乃檢拾往昔拙作，從事研討，承親朋好友之鼓勵，更蒙東大圖書公司董事長劉振強先生之鼎力協助，將拙作編製成冊，予以付印，俾使行將失落之中國傳統社會、鄉村風土民情，其和諧、平實、純樸、自得其樂之生活層面再現於畫冊之中，略表區區私衷，僅書數語就教於藝林先進，不勝盼企。

<div align="right">吳廷標謹識</div>

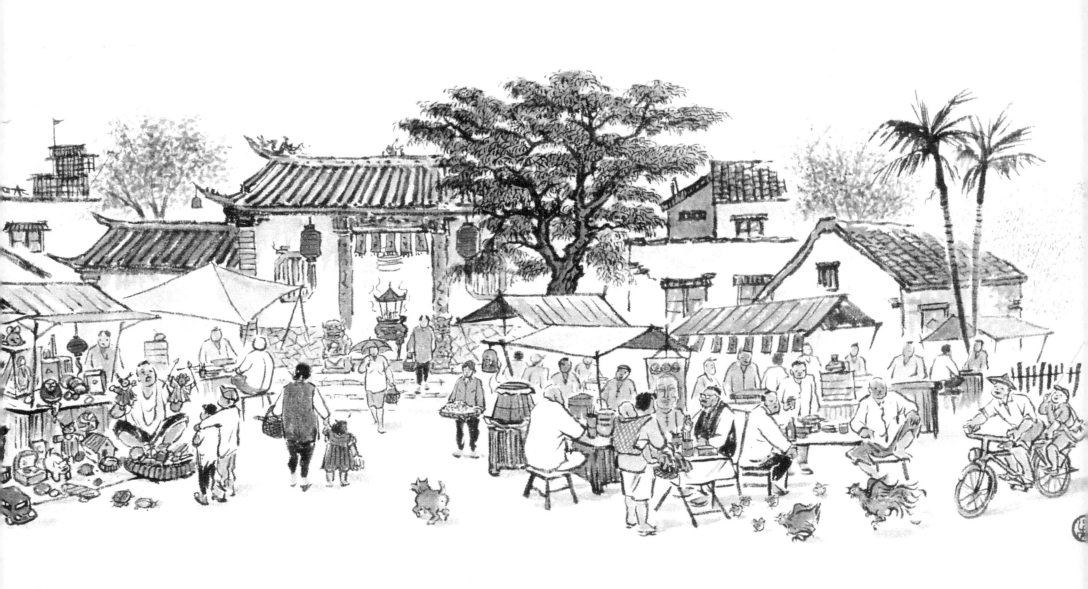

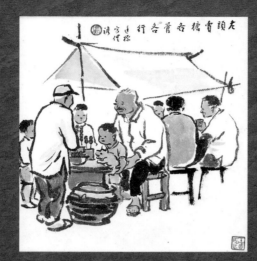

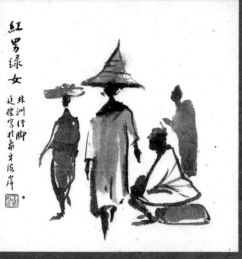

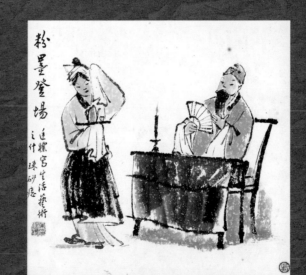

春雨街頭
50×18.5　（公分）

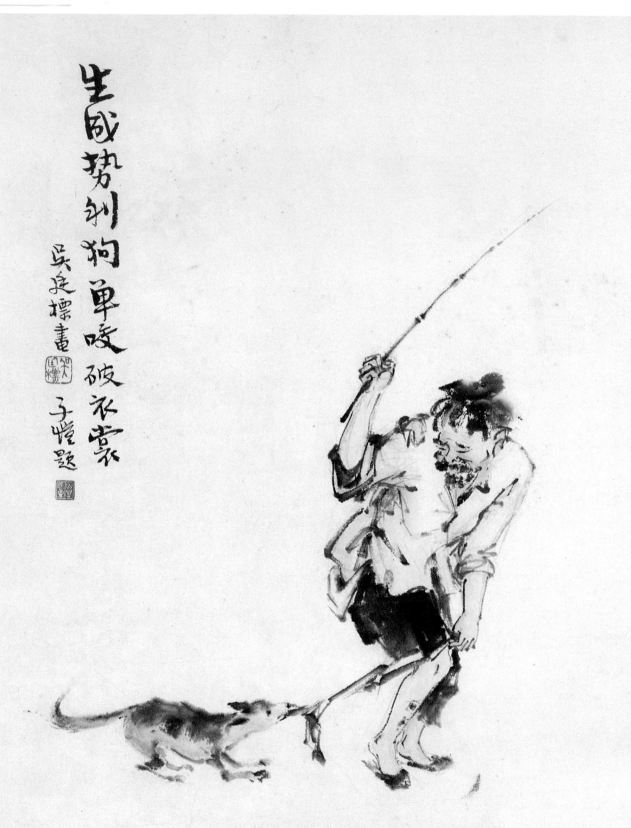

生成勢利狗單咬破衣裳
吳廷標畫
子愷題

勢利狗
48×36 （公分）

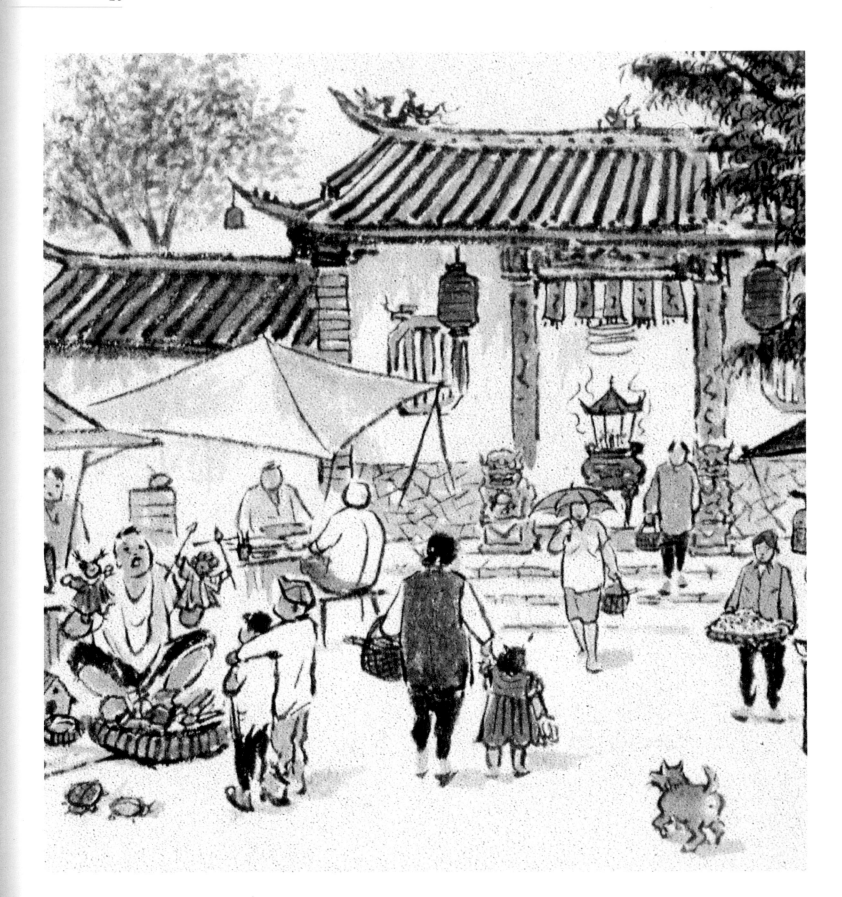

廟口局部之二

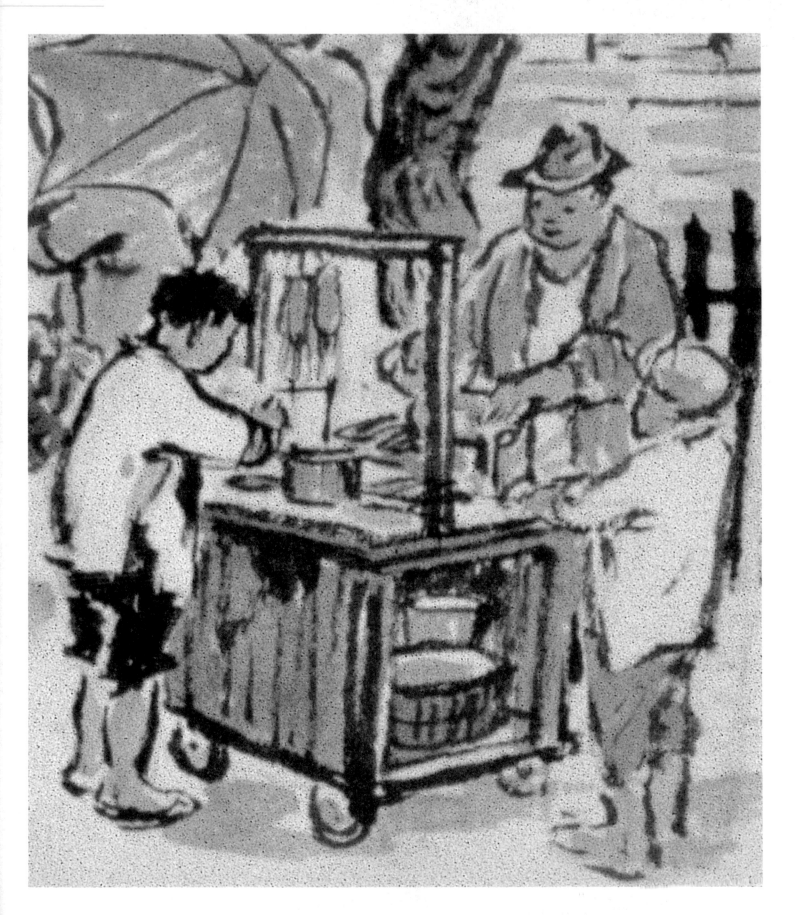

市集局部之二

生活篇

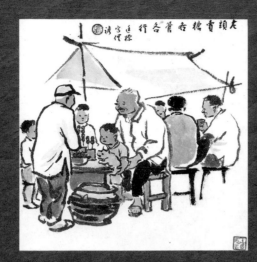
夫顛實糖各賣行
延傑寫作
請示

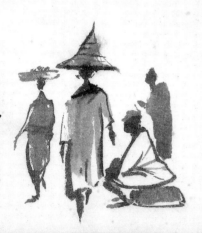
紅男綠女
非洲行腳
延傑寫於象牙海岸

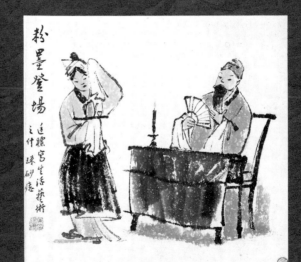
粉墨登場
延傑寫生活藝術
之什 璩砂瘟

福壽千秋
唐高無際漢武
鞦韆者千秋也漢武祈千秋之
乙丑秋仲 延傑寫
鞦韆賦云
多鞦韆之樂
帝後庭鞦韆
秋 之壽敬此宮

老頭賣糖各管各營各行
各行各營諸君自便

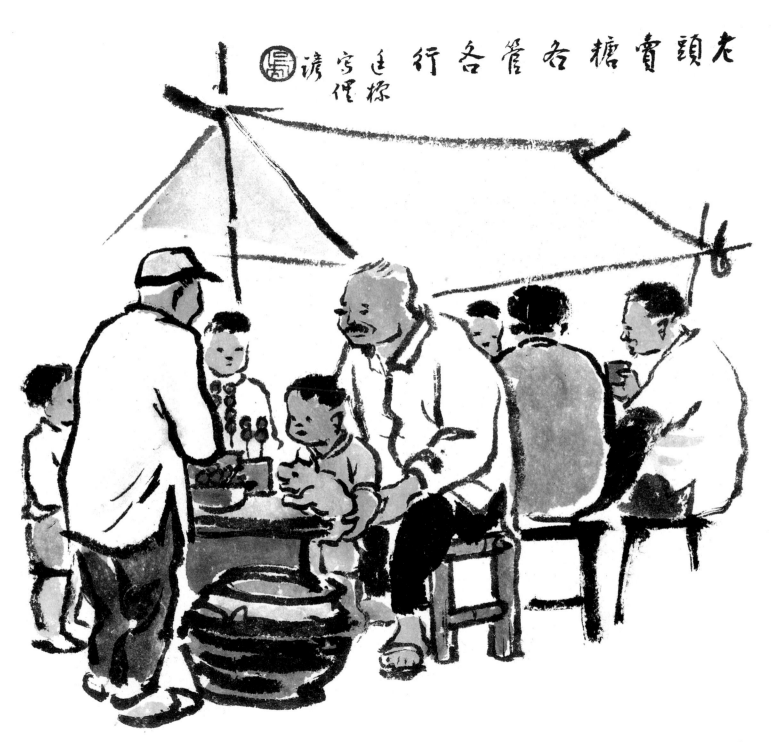

市場一角
24.5×24 （公分）

人生留滯生理難 陸放翁詩句 自樓逸

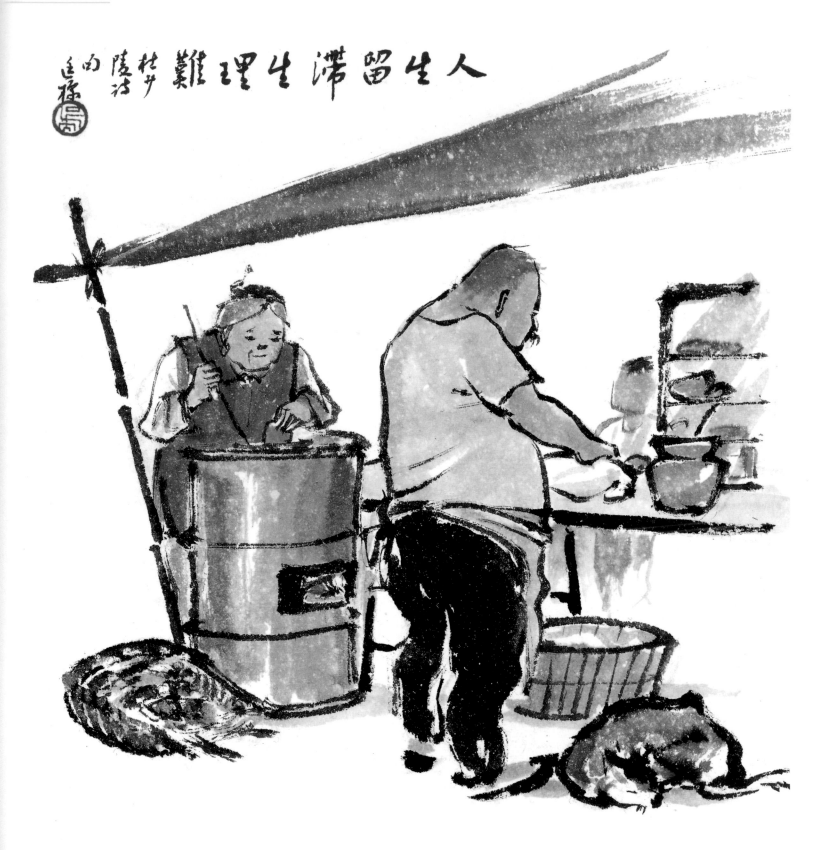

烤燒餅

27×24 （公分）

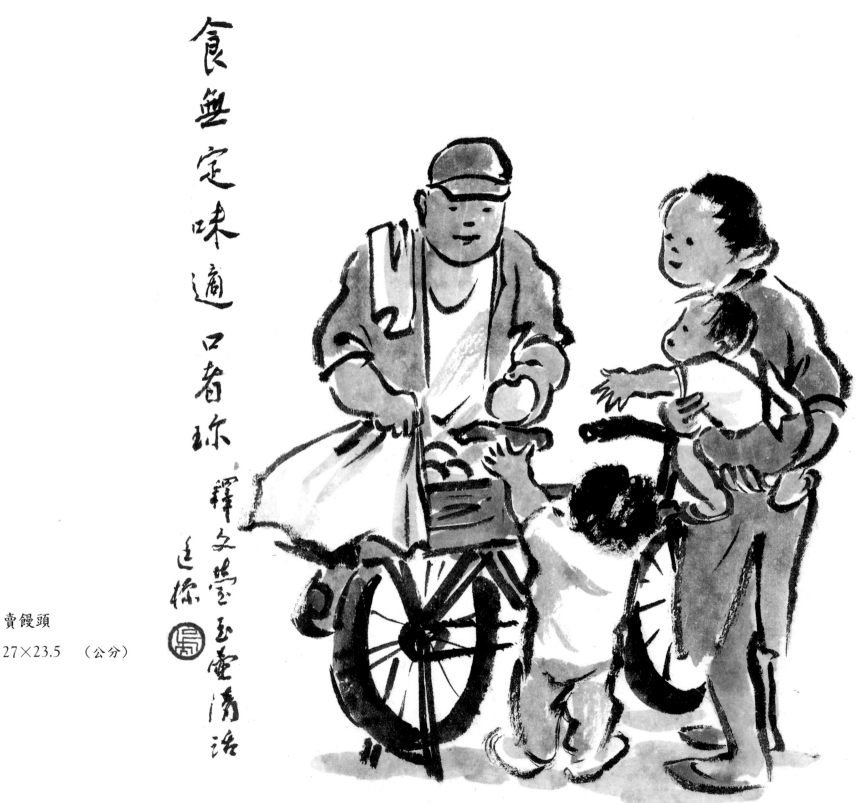

食無定味適口者珍
釋文為瑩玉盫滄話
連琭 [印]

賣饅頭
27×23.5 （公分）

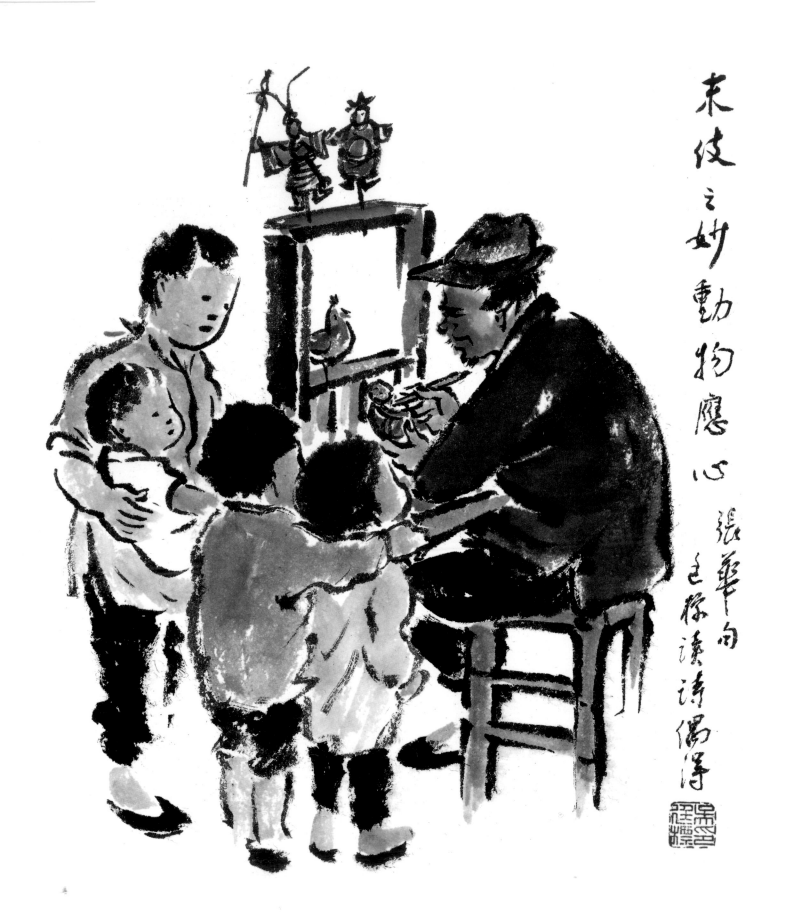

末伎之妙動物應心
張華句
毛稚讀詩偶得

捏泥人
27×23.5 （公分）

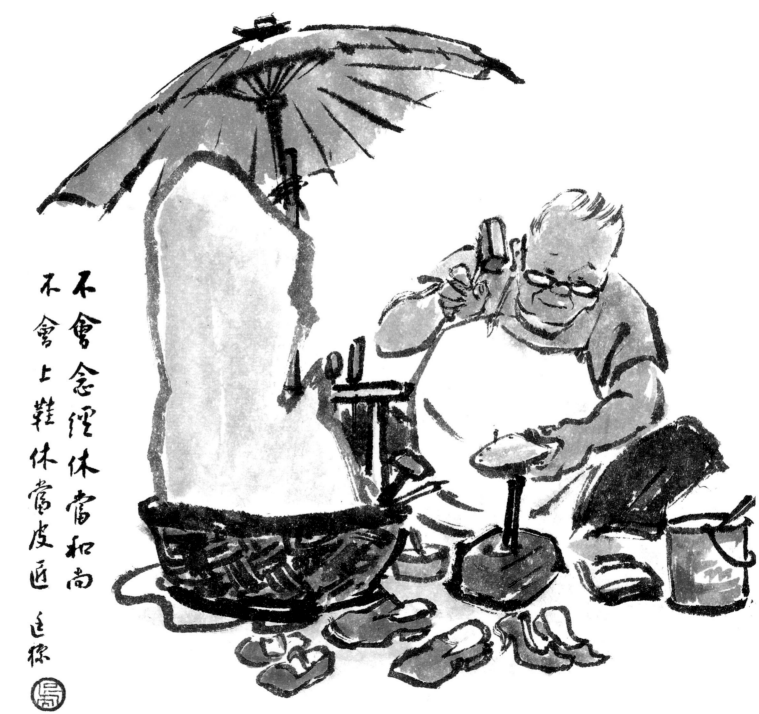

不會念經休當和尚
不會上鞋休當皮匠 廷猿

補鞋匠
27×24 （公分）

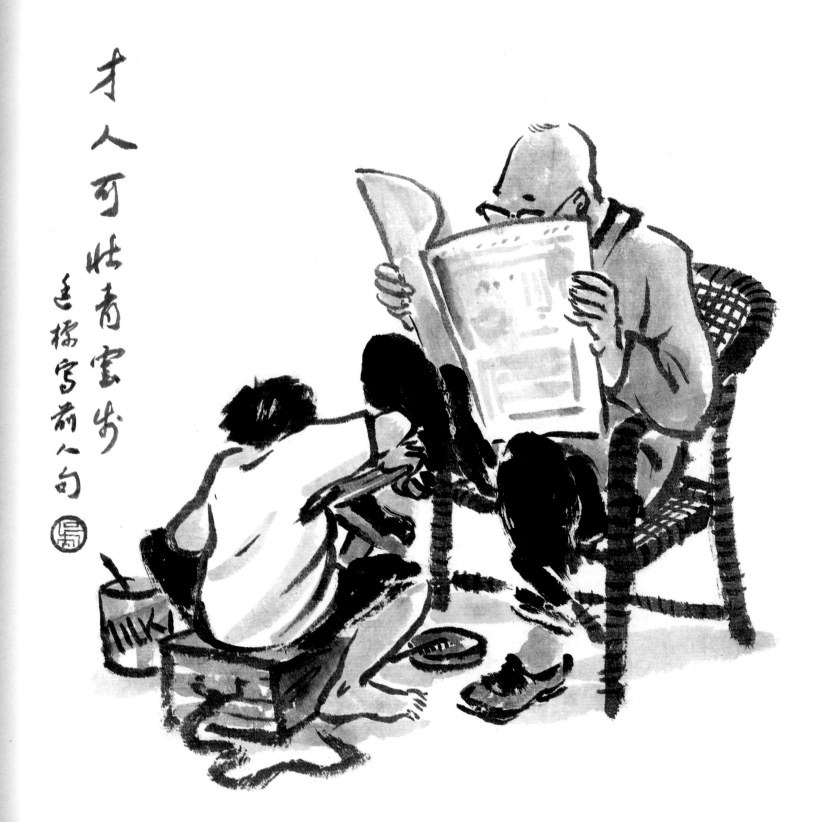

才人可惜賣身

延樓寫前人句

擦皮鞋

27×23.5　（公分）

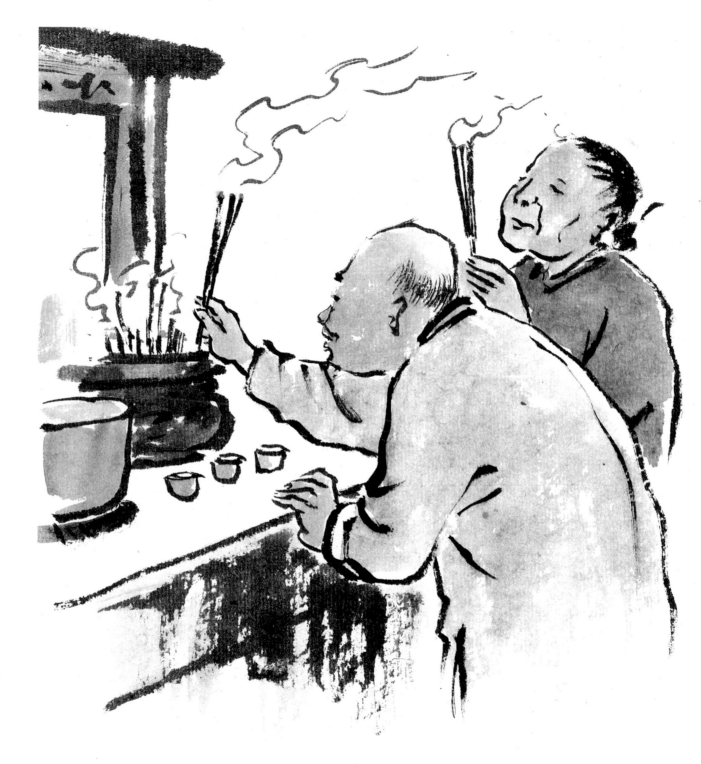

卜宅近前峯 杜少陵詩句 廷標寫意

祈神
26.5×23.5 （公分）

焚香玉女跪
杜少陵訪句
連橫字造

心誠則靈

27×23.5 （公分）

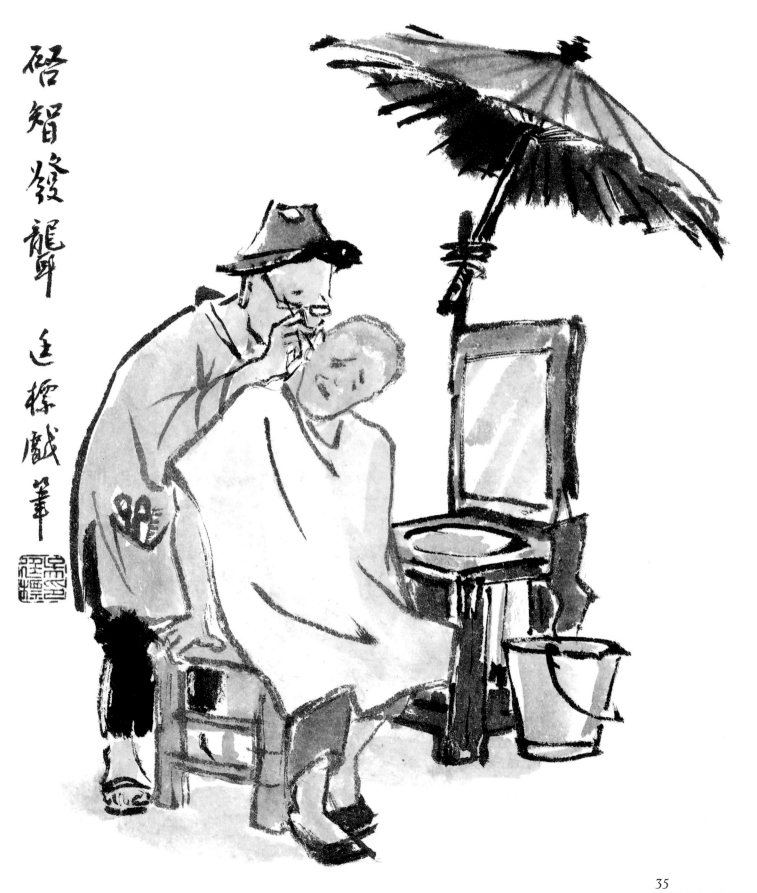

啟智發龍聲 廷標戲筆

抓到癢處

27×22.5 （公分）

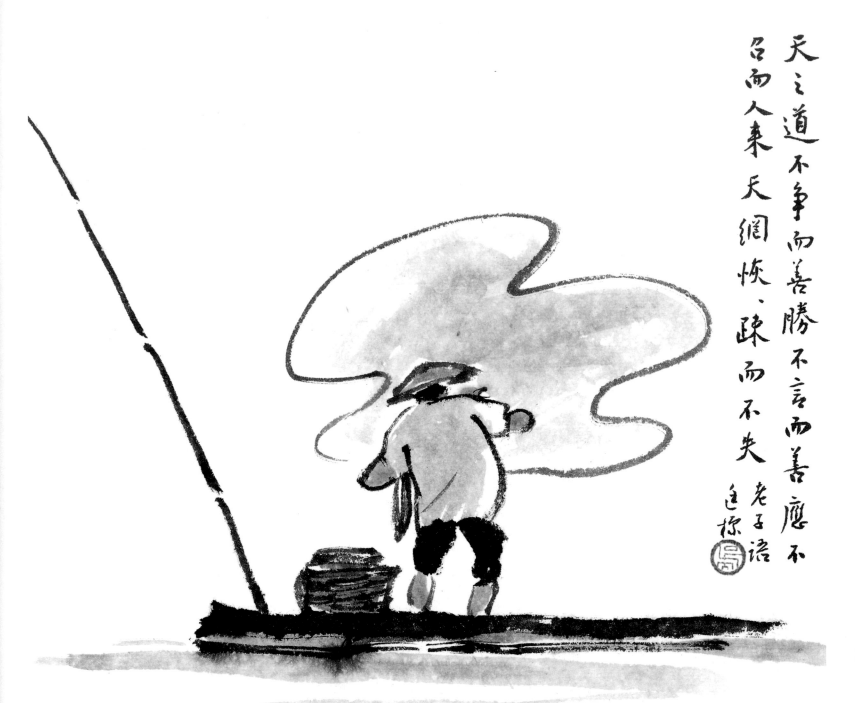

天之道不爭而善勝不言而善應不
召而人來天網恢恢，疏而不失 老子語
廷棕

天網恢恢
27×27 （公分）

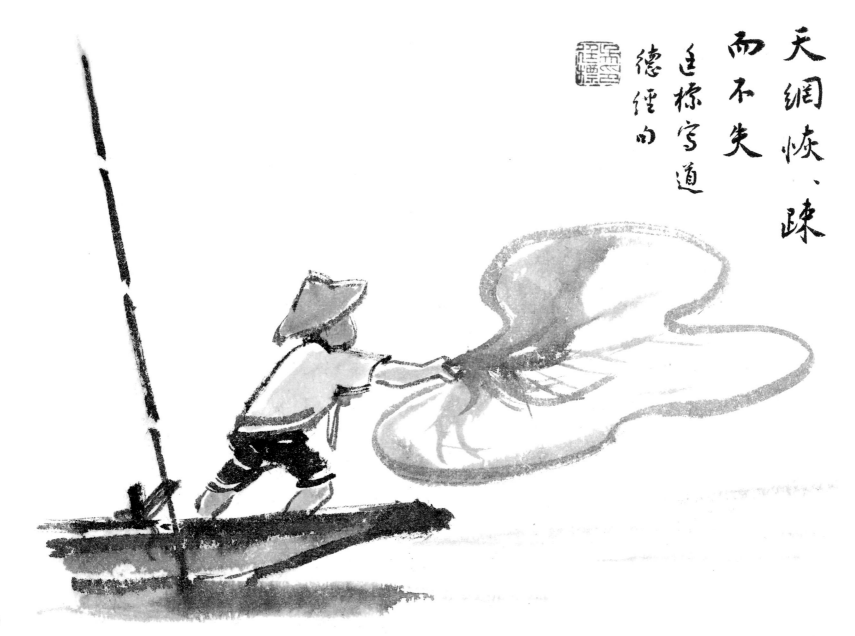

天網恢、疎
而不失
延棕寫道
德經句

一網打盡
27×27 （公分）

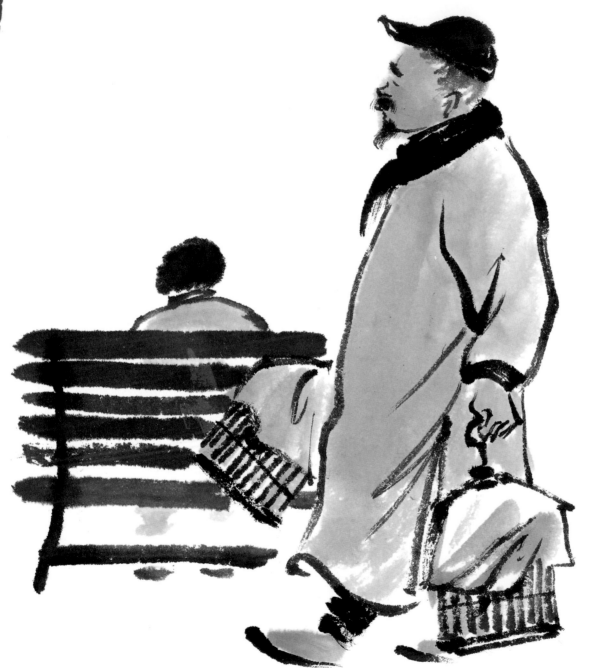

漫道君行早 更有早行人 連橫寫俚諺

早行人
27.5×24 （公分）

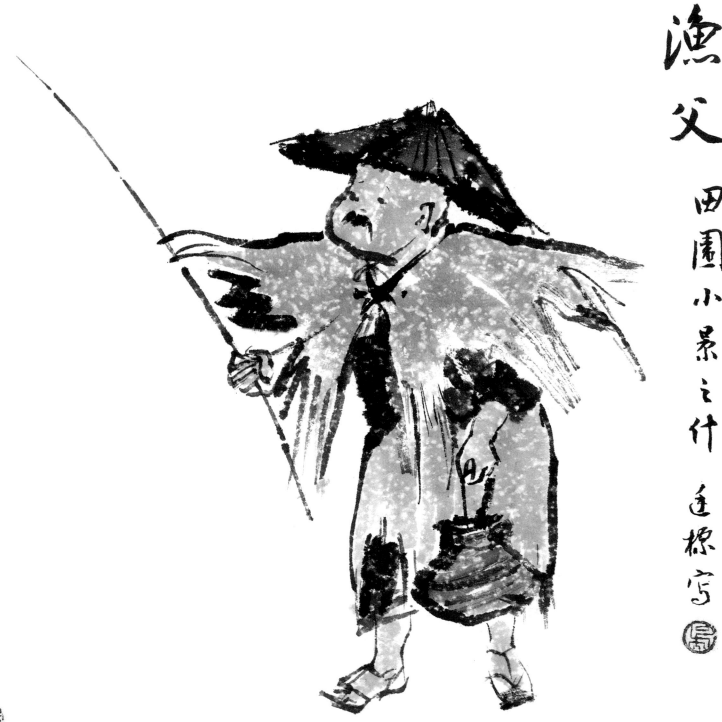

漁父
田園小景之什 連標寫

漁父
26.5×27 （公分）

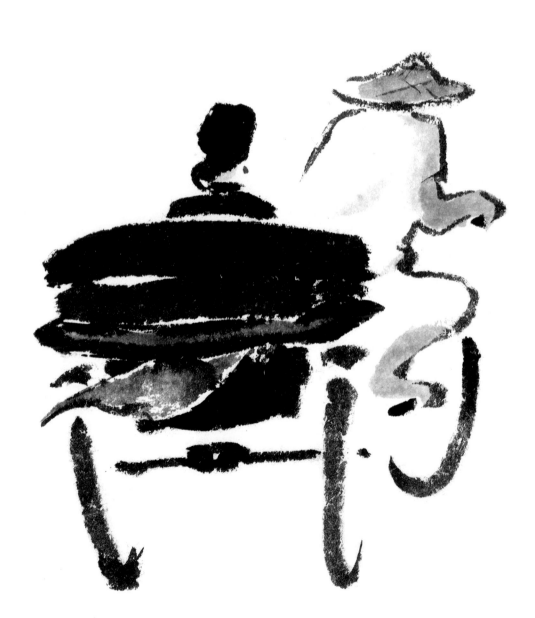

漫勞車馬駐江干
遠樣空枯夕陵句

歸去來
27×24 （公分）

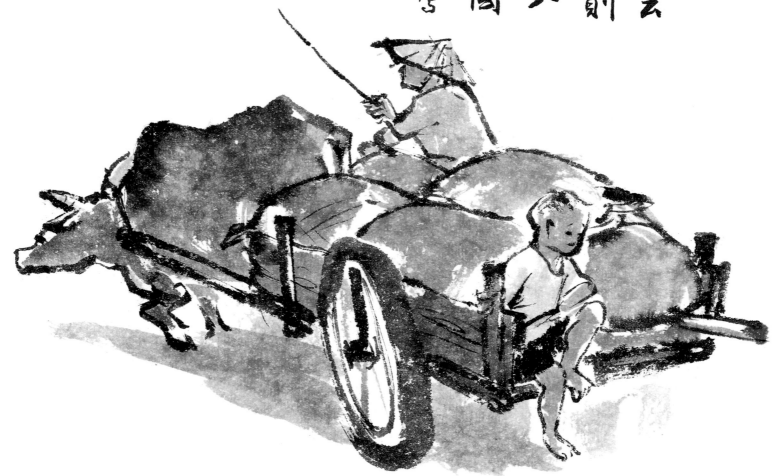

傲載
管子有云
農事勝則
入粟多 入
粟多則國
富 廷標寫
田園小景
之什

傲載
26.5×27 （公分）

41

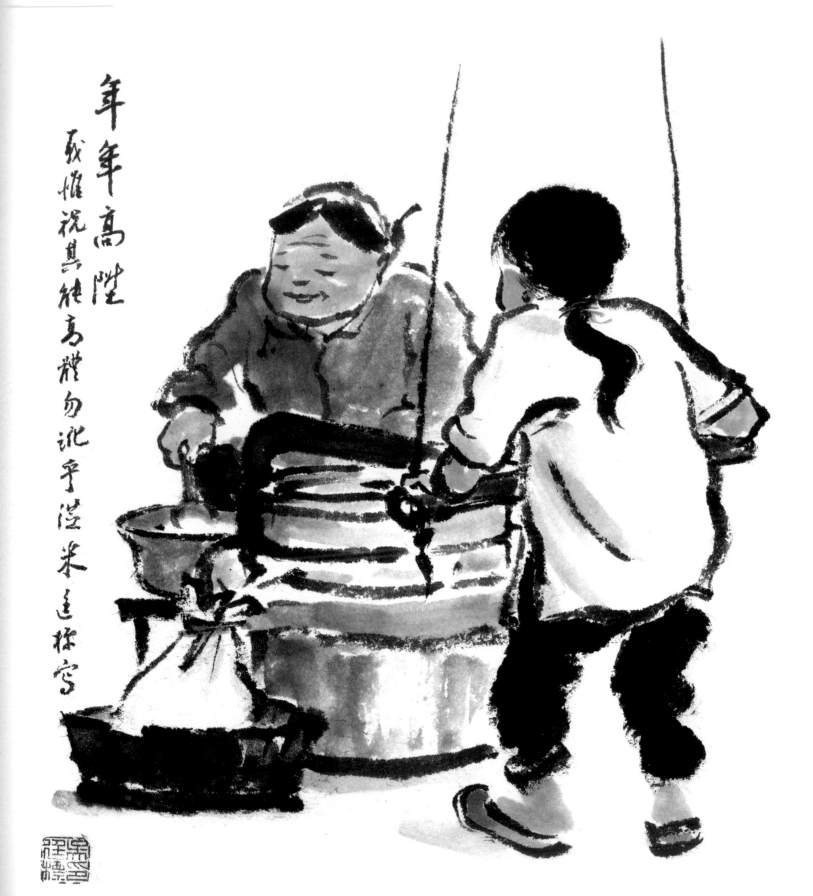

年年高陞

戴帽祝其繼高體勿訛乎涇米連根空

推磨
27×23.5 （公分）

晤語契深心 迁择字杜少陵詩意

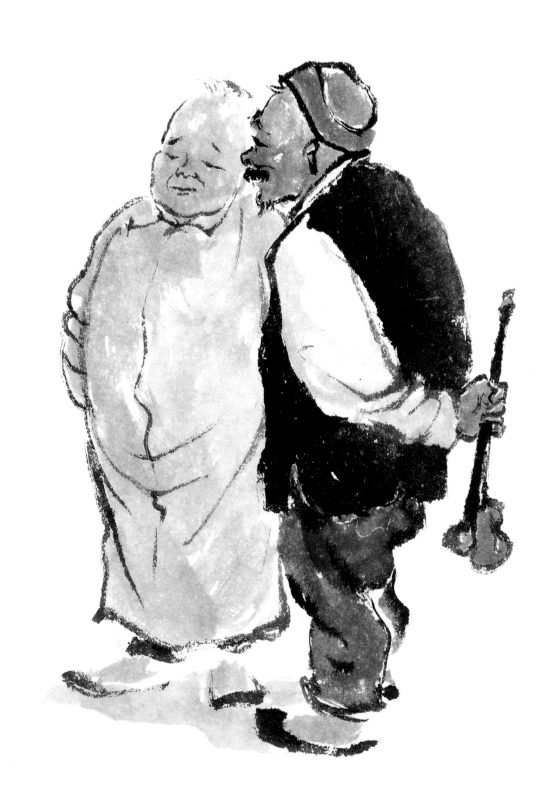

晤談
27×24 （公分）

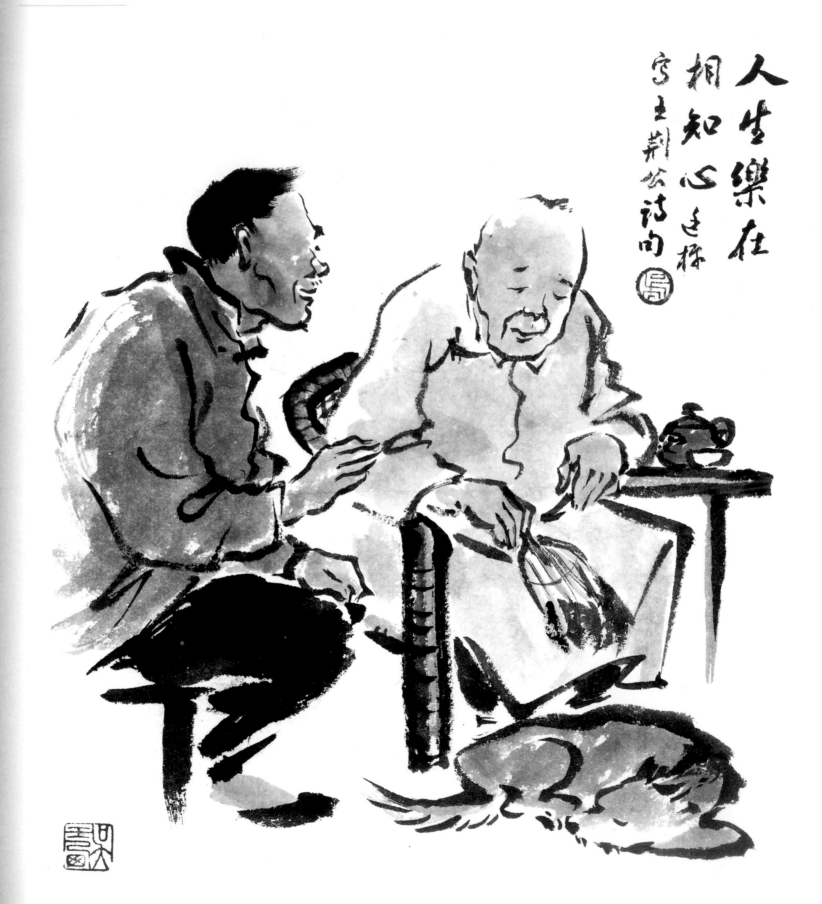

人生樂在
相知心之探
寫王荊公詩句

知心語

27×23.5 （公分）

附耳之言
27×27 （公分）

附耳之言聞於千里 連標寫諺

莫道閑話是閑話 往往閑話通往事 往事閑話道東來 寫得怀迷 毕话远 寫

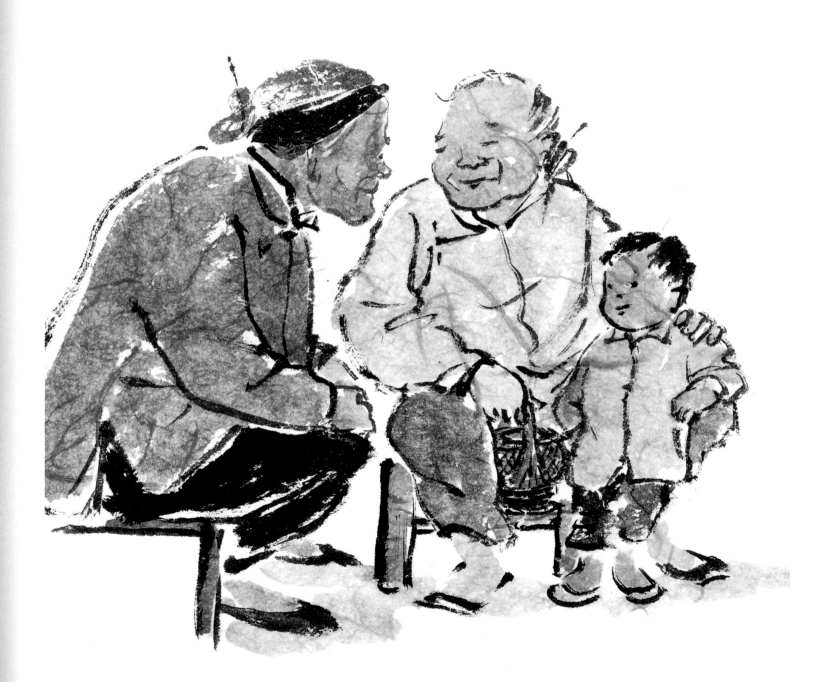

閑話

27×23.5 （公分）

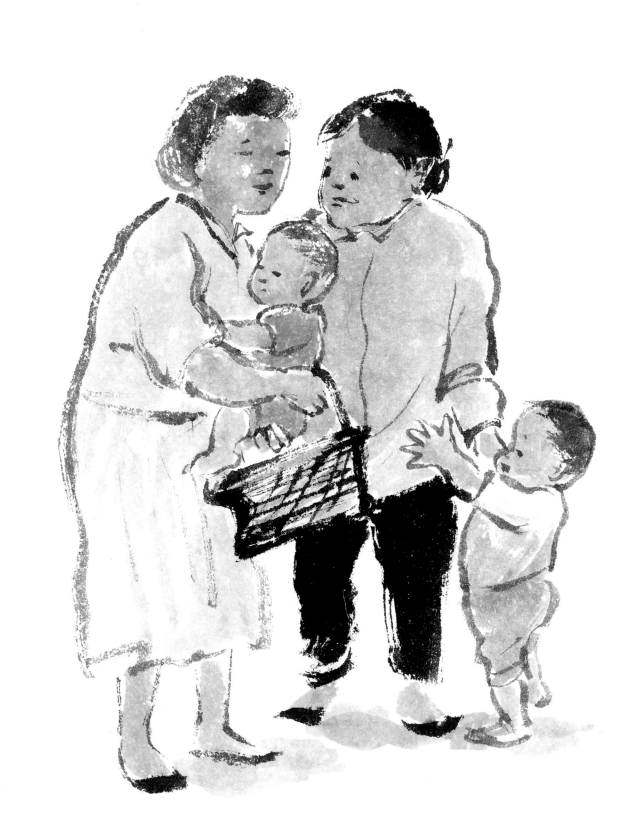

路逢相識人 杜少陵詩句 連樵畫

話家常
27×24 （公分）

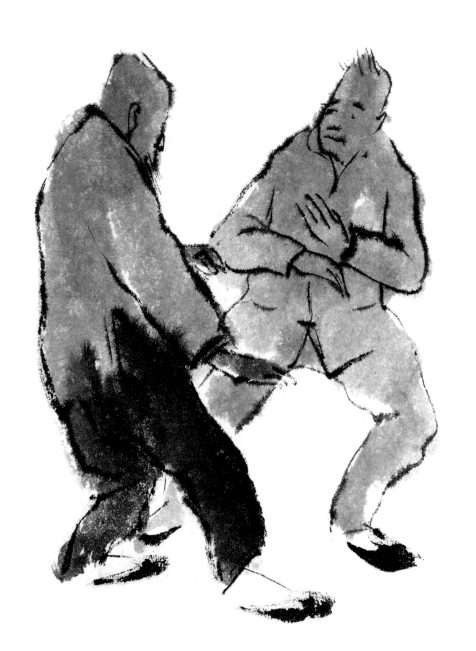

中國工夫 廷標偶遊新公園
至寫所見

中國功夫
26.5×26.5 （公分）

寧可輩口念佛莫將素
口罵人 乙椋寫古人語意

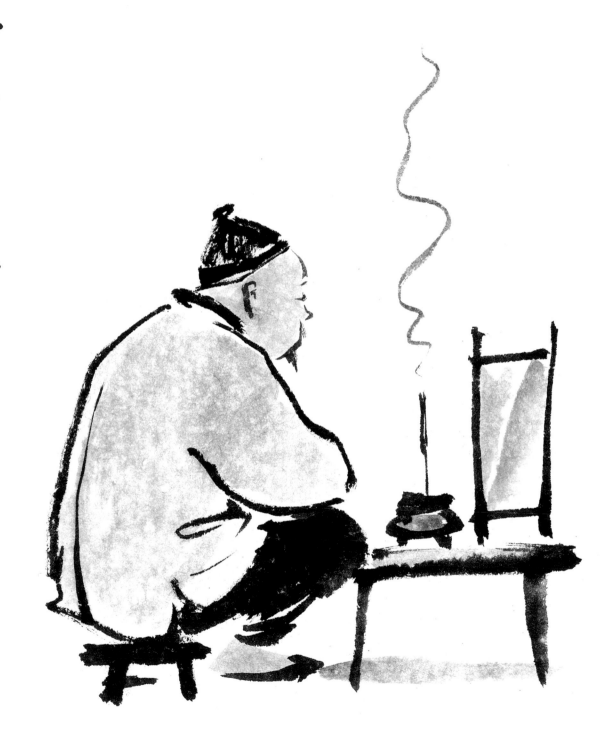

靜思
26.5×27 （公分）

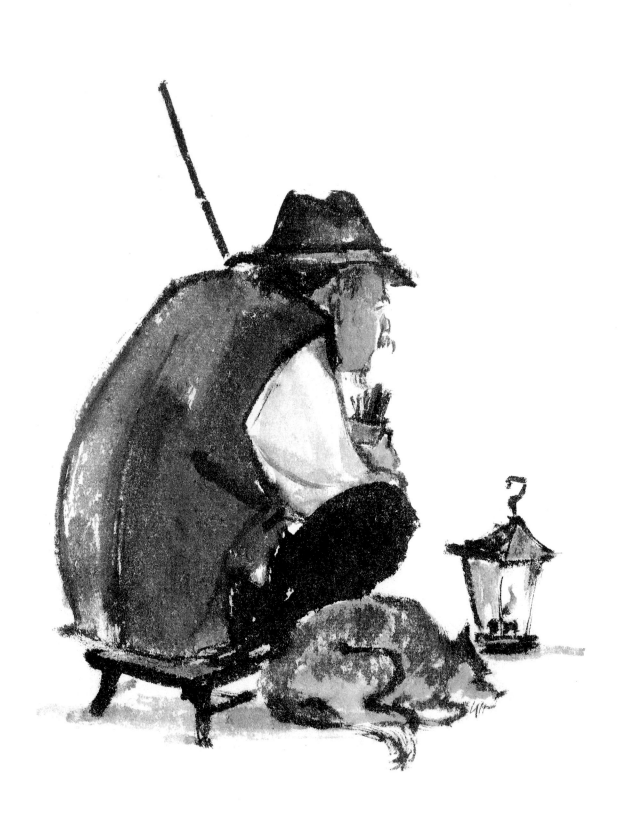

籌運神功操 杜少陵詩句 廷標

待卜
27×24 （公分）

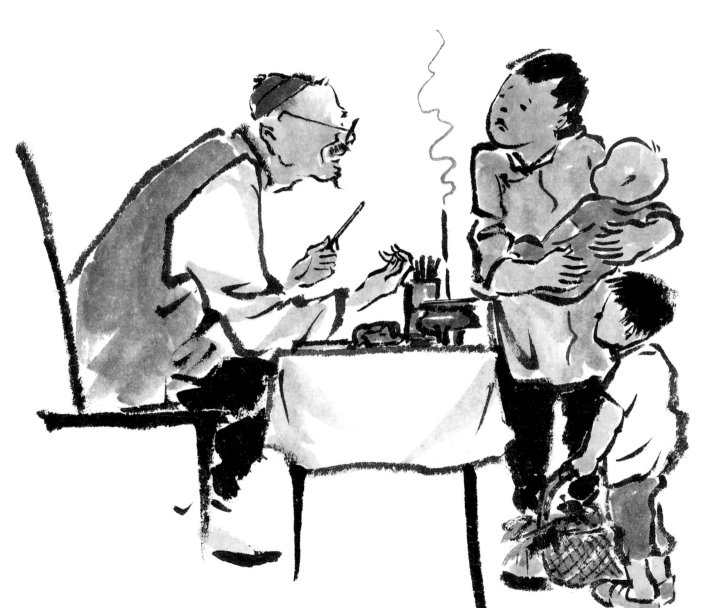

問卜
27×23.5 （公分）

歸期未敢論 逸稼寫杜少陵詩意

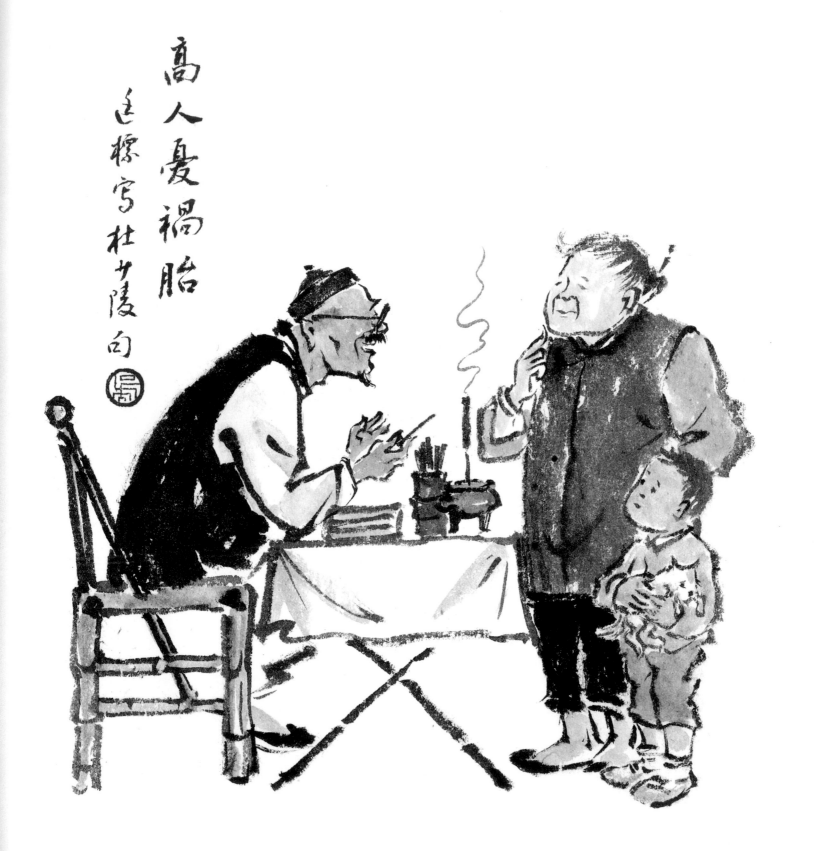

高人憂禍胎
连棵写杜少陵句

神算
26.5×23 （公分）

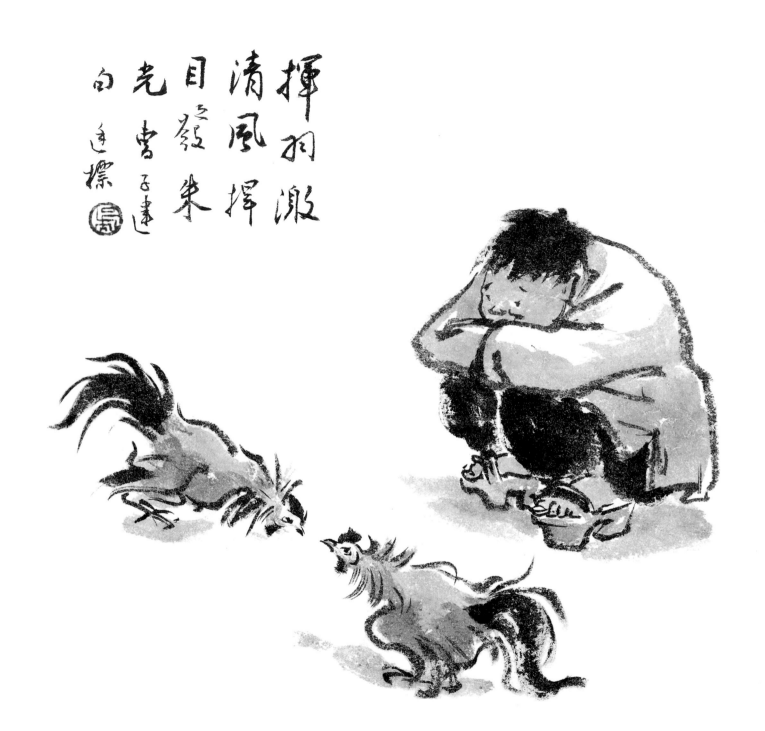

揮羽激
清風揮
目發采
光書于連
白連標 壬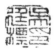

鬥雞

26.5×27.5 （公分）

消夏
逐據寫人簡相
之什 丙辰游暑
戲墨

消夏
27×27.5 （公分）

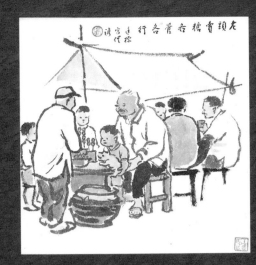

老頭實糖看賣行各

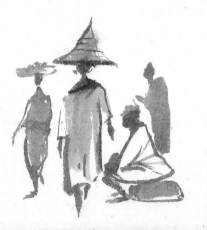

紅男綠女

非洲行腳
延儒寫於泉州陽岸

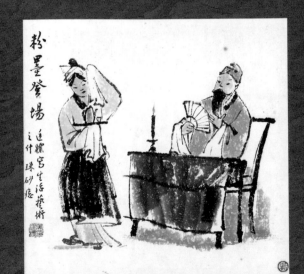

粉墨登場

延儒寫生活藝術
之什硃砂痣

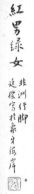

福壽千秋

乙丑秋仲延儒客
唐烏無際漢武帝後庭鞦韆賦云
鞦韆有千秋也漢武祈千秋之壽故此
多鞦韆之樂

粉墨登場　連環寫生活藝術
之什　硃砂痣

粉墨登場

27×27.5　（公分）

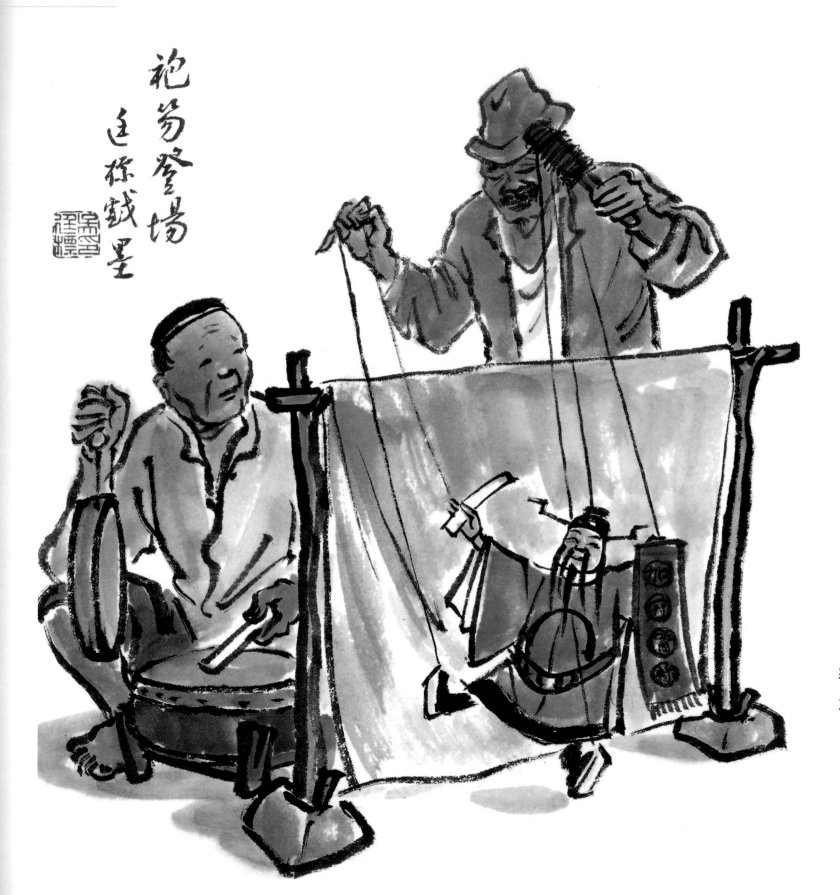

袍笏登場
廷探戲墨

跳加官

27.5×24.5　（公分）

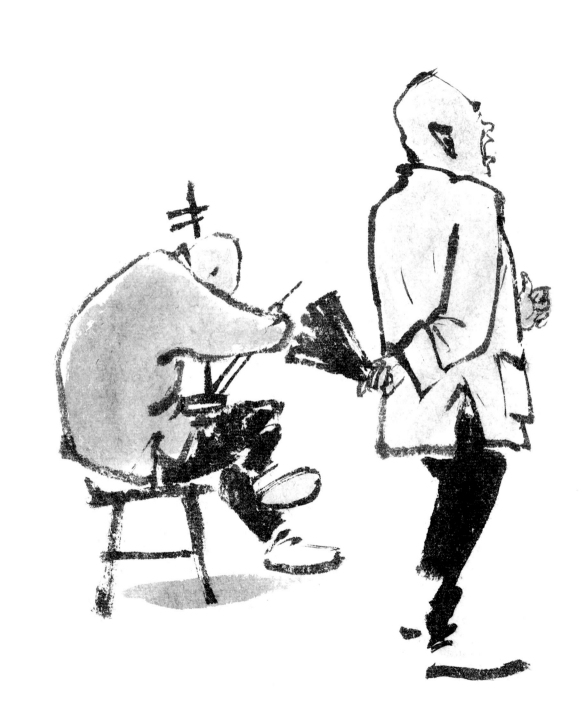

嘯謌琴緒 逢標進興

吊嗓子

27.5×27.5 （公分）

浮則高歌失則休何須多恨太悠悠
朝有酒今朝醉明日愁來明日愁
羅隱詩 廷琛寫

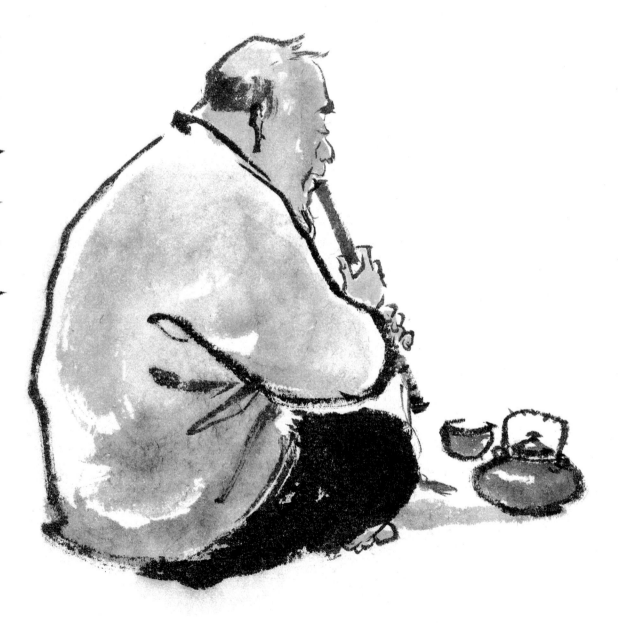

簫音

26.5×27 （公分）

放歌

偶憶杜工部白首放歌
須縱酒青春作伴好還鄉句
有感寫此

放歌
27×27.5 （公分）

61

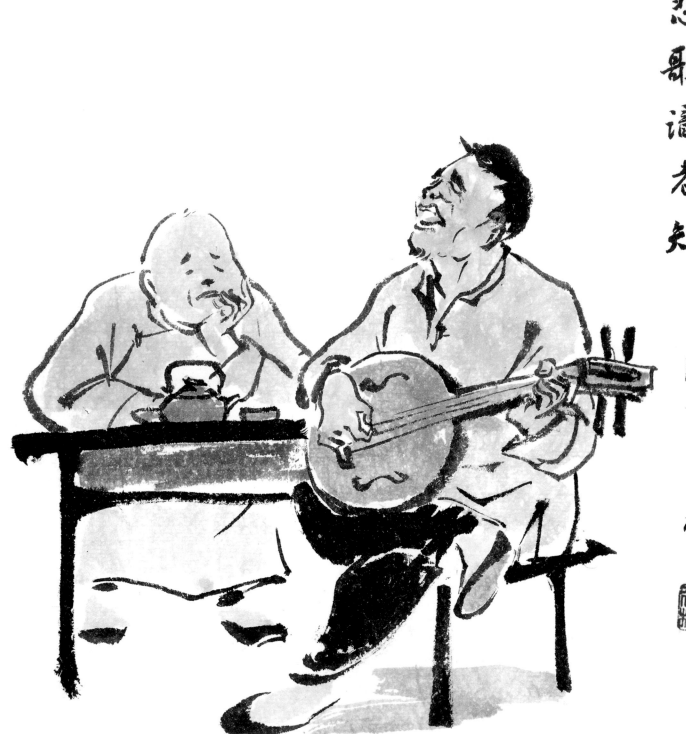

悲歌識者知

杜少陵詩句 連椽寫

悲歌
27.5×24　（公分）

高山流水失知音 廷標戲墨

怡然自得

26.5×27.5 （公分）

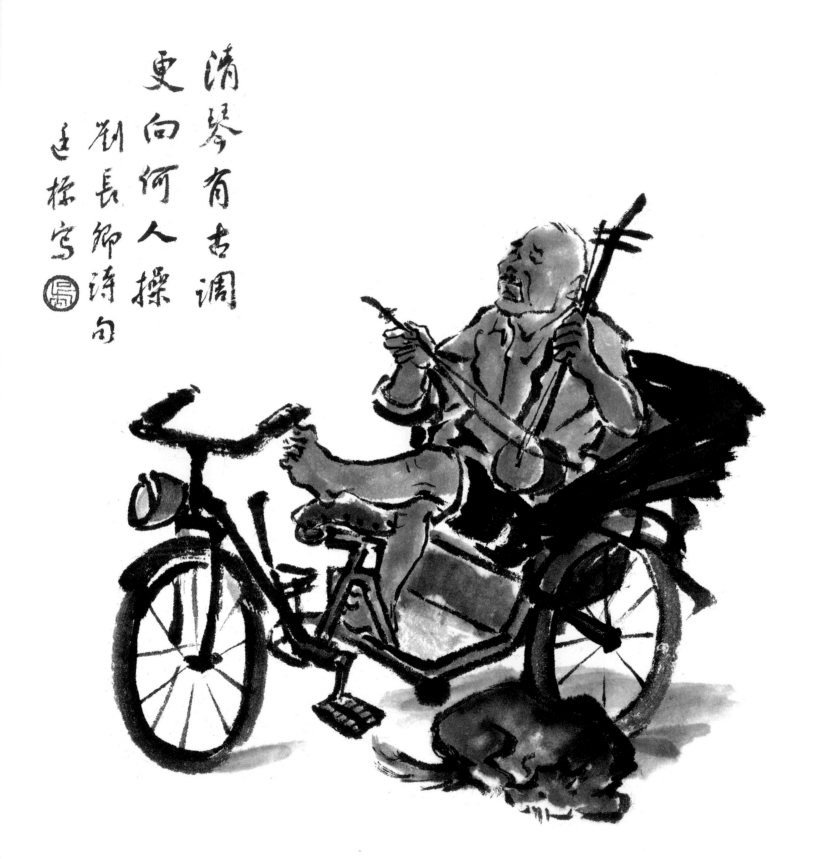

清琴有古調
更向何人操
劉長卿詩句
廷採寫

閒來無事
27×24 （公分）

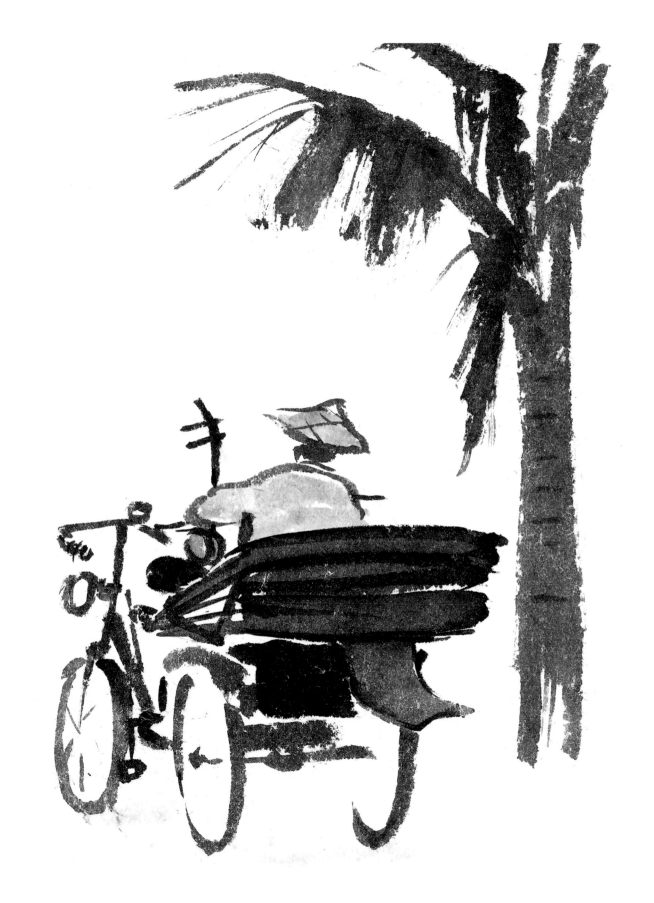

休駕喜地僻
逃樣讀杜詩偶譯

逍遙自在
27×24 （公分）

谁谓茶苦
其甘如飴
毛三樣寫
召屬甲申
志

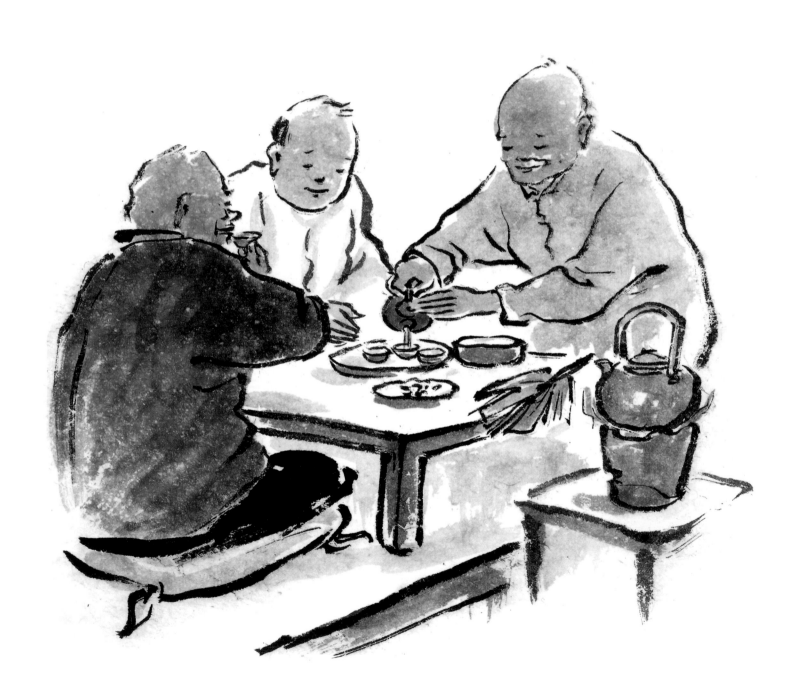

品茗
27×23.5 （公分）

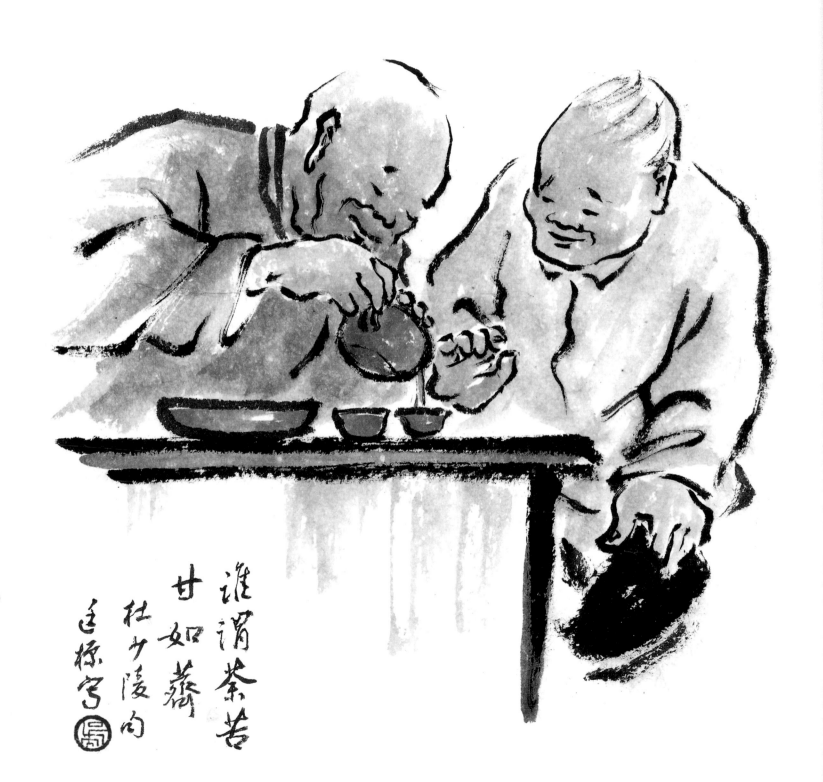

再來一杯

27×23.5 （公分）

誰謂茶苦
甘如薺
杜少陵句
廷棟寫

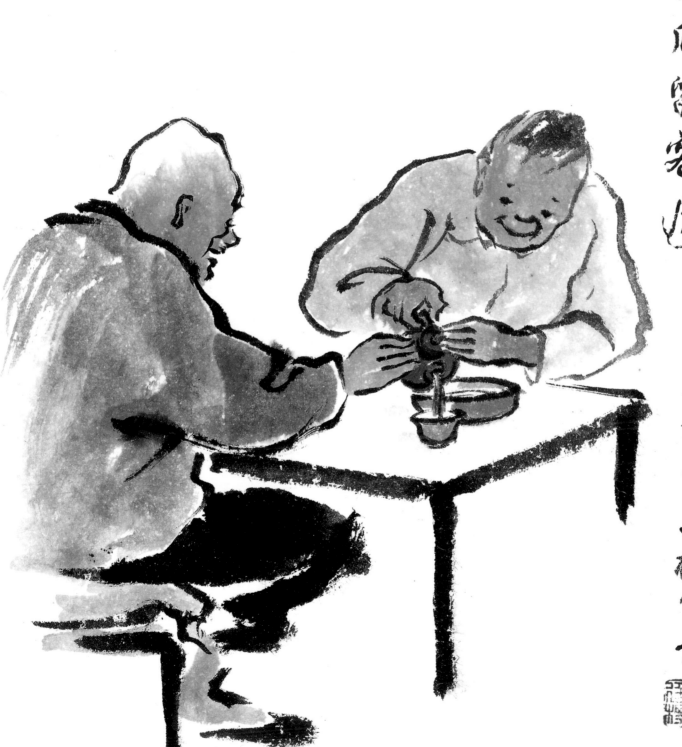

茶瓜留客遲

杜少陵詩句 亞棟寫意

敬茶
26.5×23 （公分）

款言忘景夕 清興屬涼初
丁巳長夏 連標戲筆

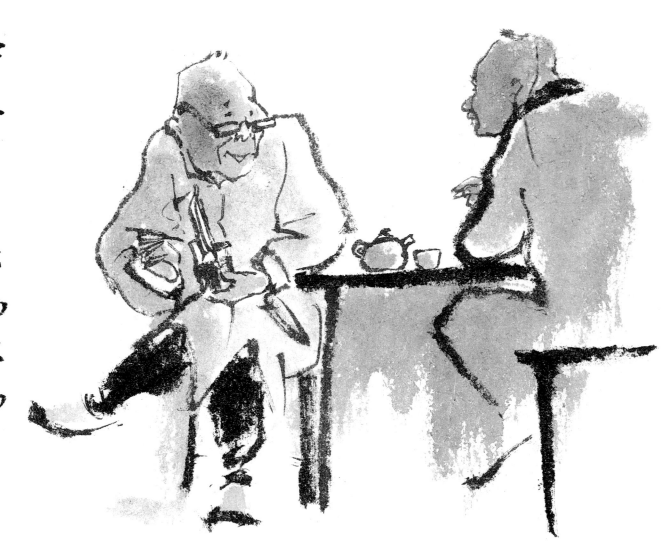

閒聊
26.5×27.5　（公分）

閑封揪枰傾一壼 走探字溫飛卿詩句

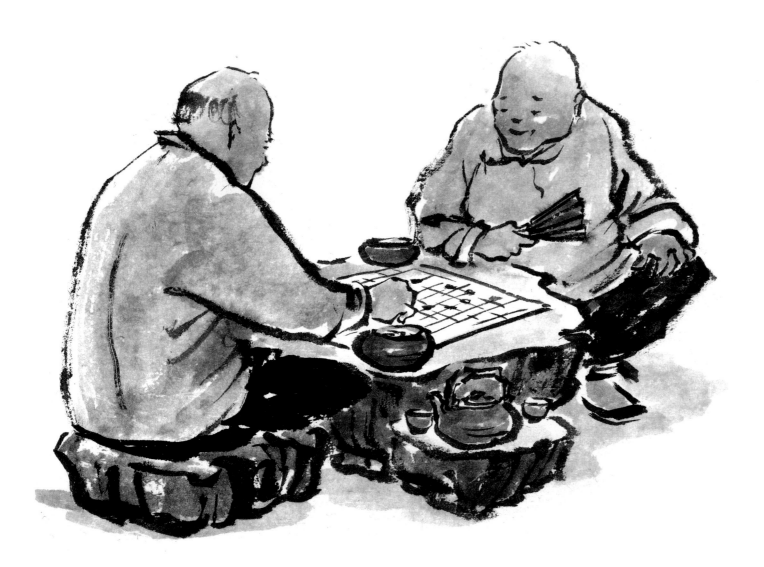

奕

27×23.5　（公分）

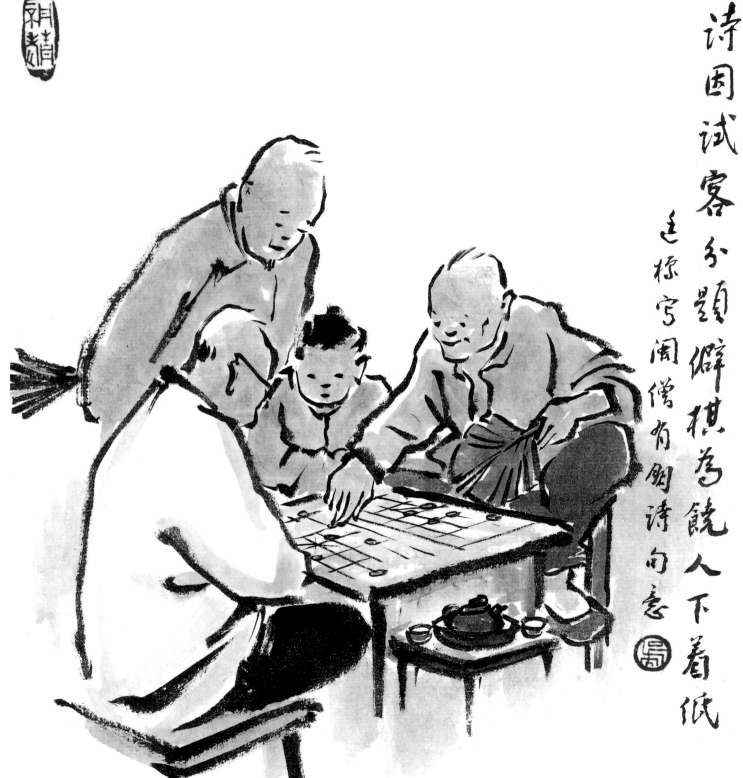

詩因試客分題僻
棋為饒人下著低
遂棕寫阅儕有關诗句意

觀棋不語
27×24　（公分）

清華
疎簾
看棊
奕
杜少陵
句画樣
讀詩
偶譯

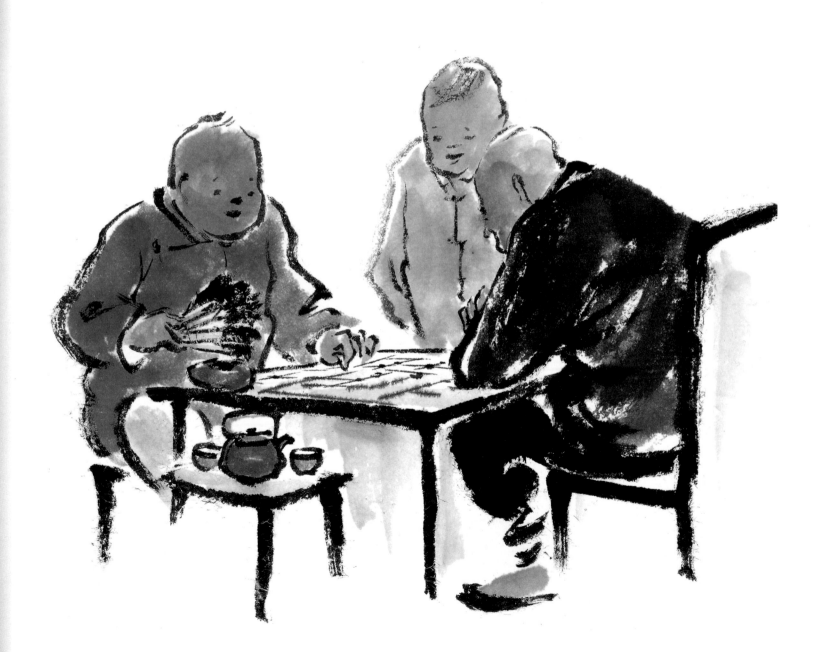

旁觀者清

27×23.5 （公分）

情深恭敬
少知已笑
談多

連樣寫俚諺

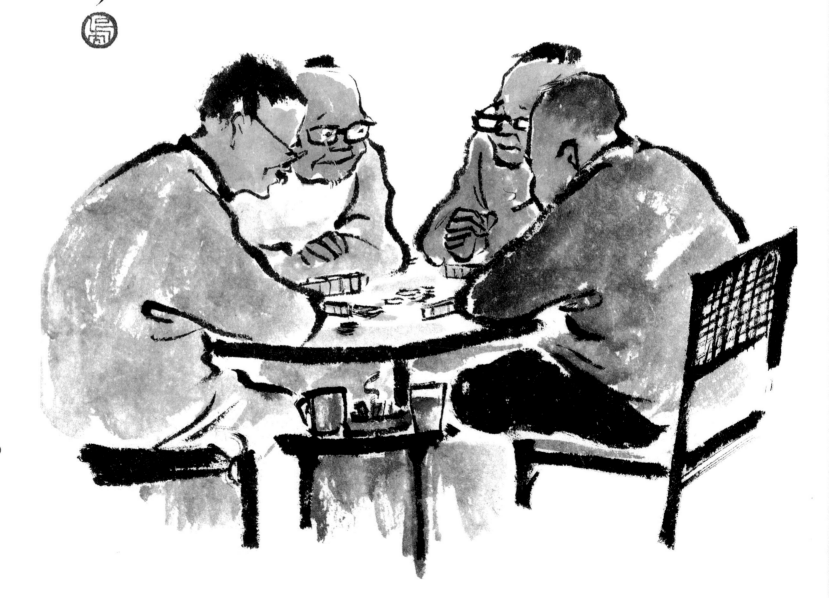

竹戰
27×24 （公分）

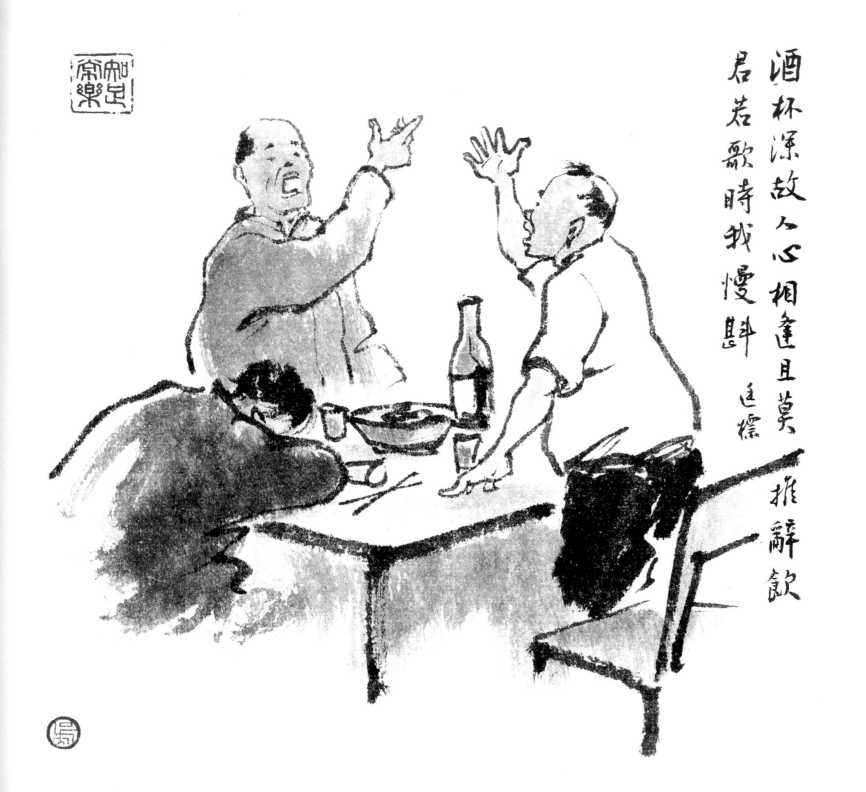

酒杯深故人心相逢且莫推辭歡
君若歌時我慢斟 廷標

猜拳
26×27.5 （公分）

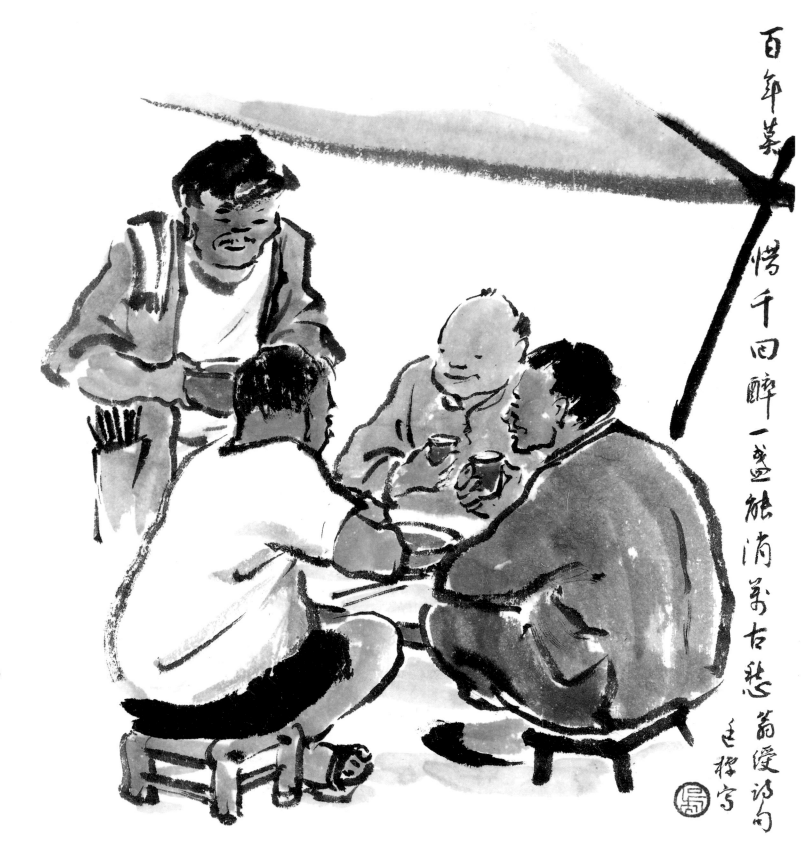

百年莫惜千回醉 一盞能消萬古愁 舊唐詩句 廷撰寫

路邊小酌
27×23.5 （公分）

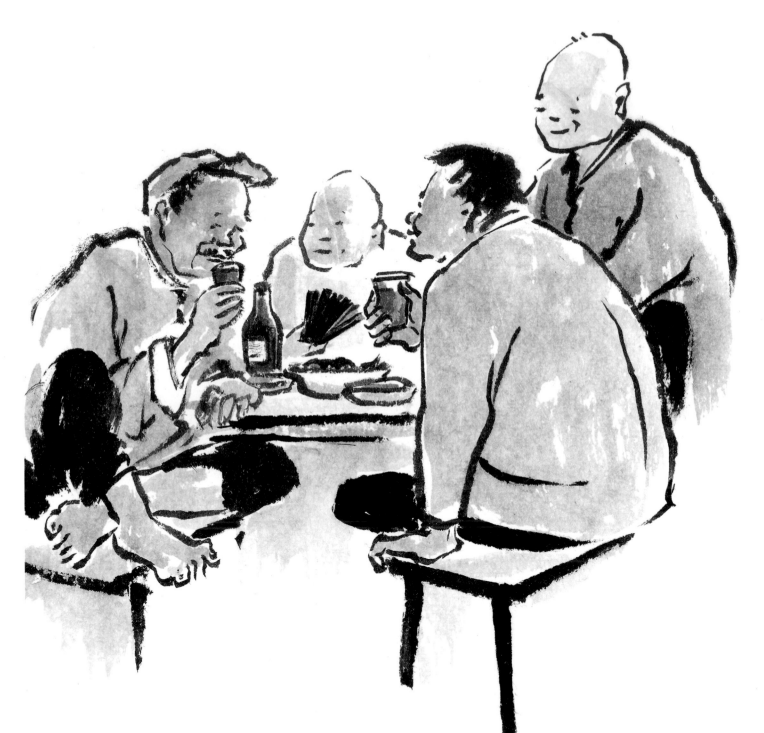

敬酒
27×23.5 （公分）

珠重主心深辈善迩窭字晷已夏
人酒情深莊薩向稀老初

莫身無事且窮外悲

盡生前有限杯

遠標寫 杜工部詩句

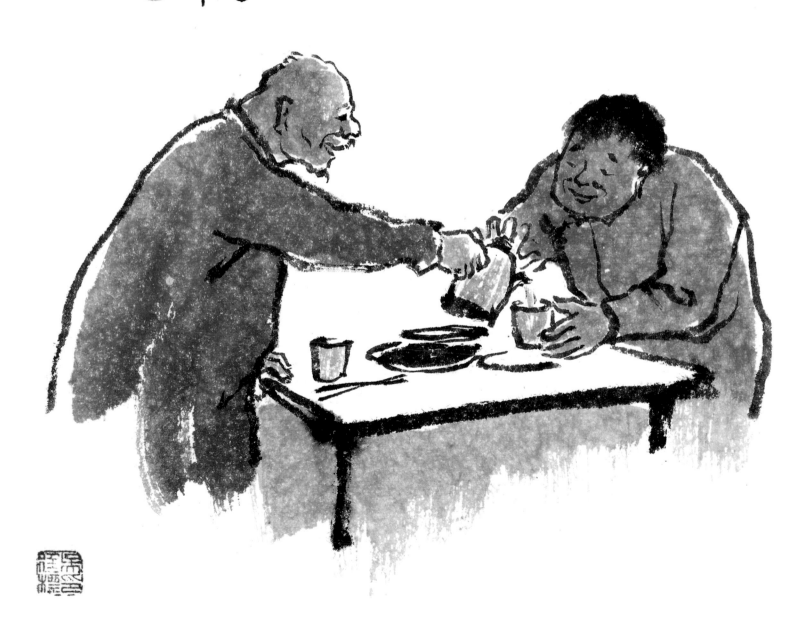

待客

26×26 （公分）

但使主人能醉客
不知何處是他鄉
蘭陵美酒鬱金香
玉碗盛來琥珀光
寫李太白詩意

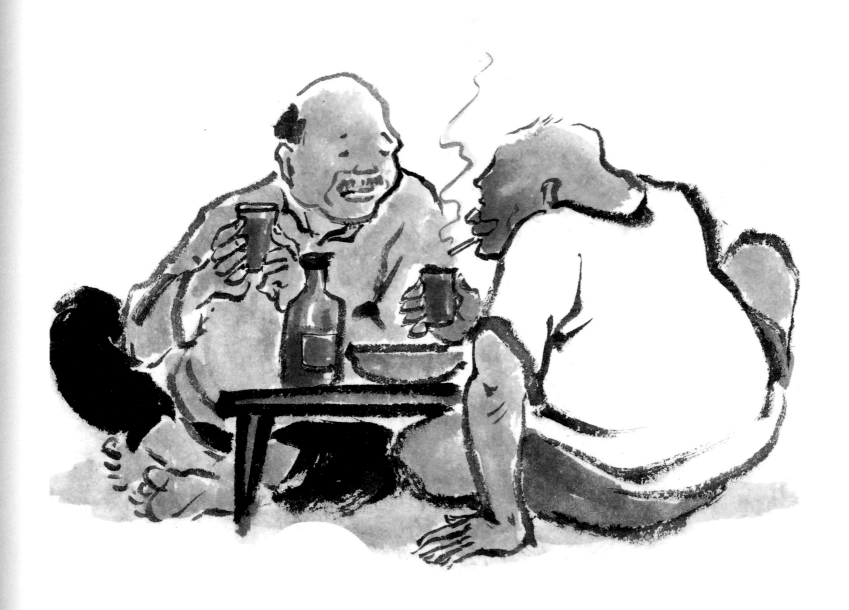

對酌

26.5×23.5 （公分）

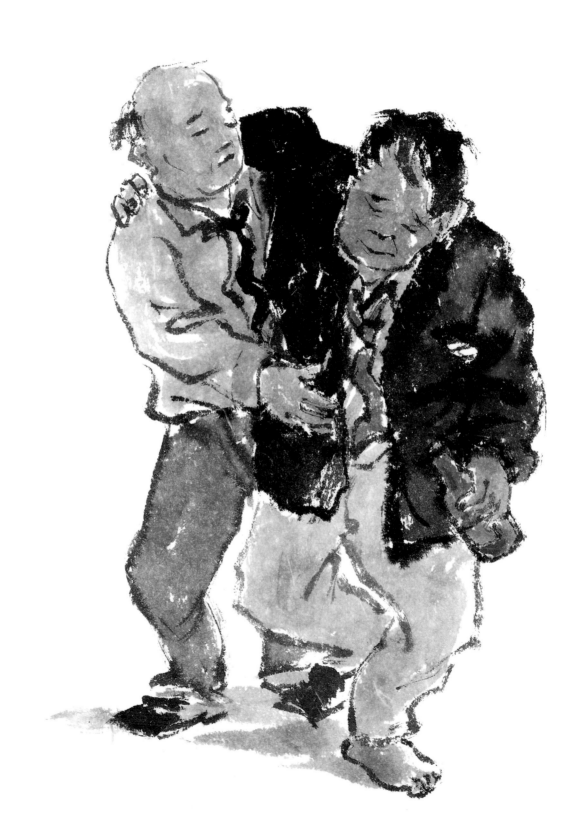

嗜酒見天真 杜少陵詩句 逸樵興到寫

醉客
27×24 （公分）

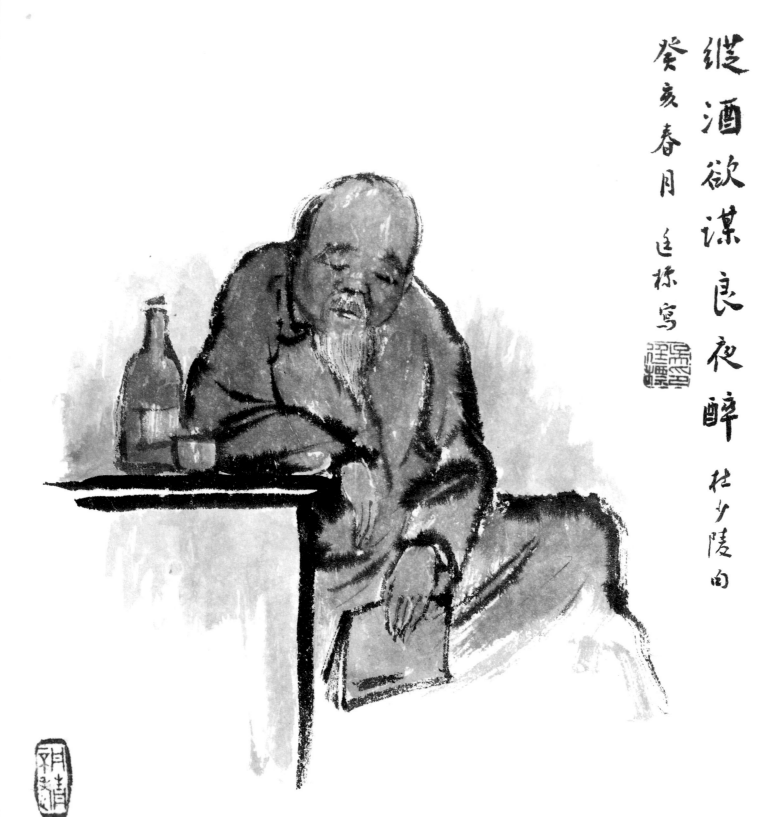

縱酒欲謀良夜醉 杜少陵句

癸亥春月 廷棟寫

解愁

27×24 （公分）

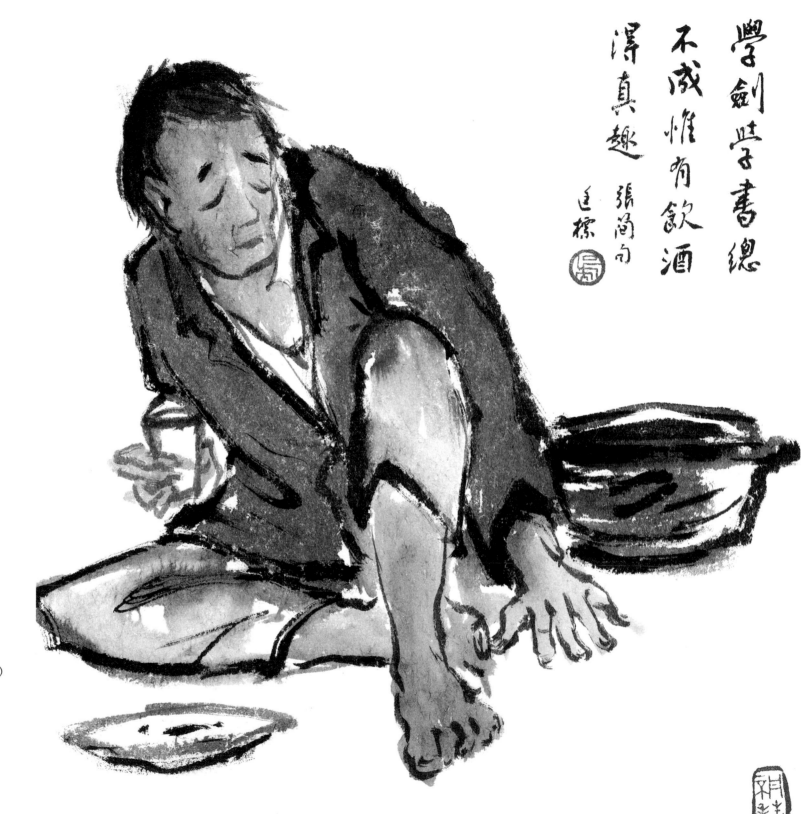

學劍學書總
不成惟有飲酒
得真趣 張簡句
廷標 🔲

窮途
27.5×25 （公分）

83

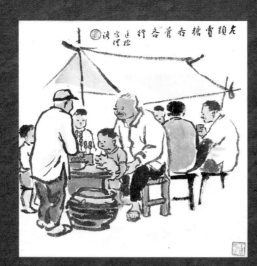

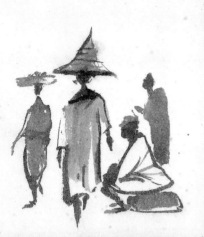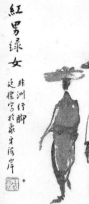

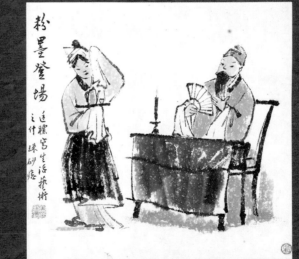

福壽千秋 乙丑秋仲 廷檡寫

唐高無際漢武後庭鞦韆賦云
鞦韆者千秋也漢武祈千秋之壽故後庭
多鞦韆之樂

鞦韆

26.5×23 （公分）

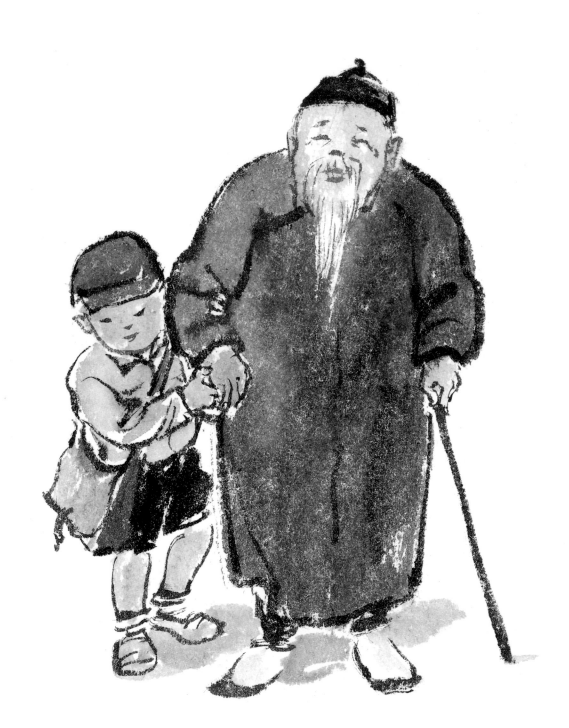

文雅見天倫 杜少陵詩句 邑樑

祖孫行
27×24 （公分）

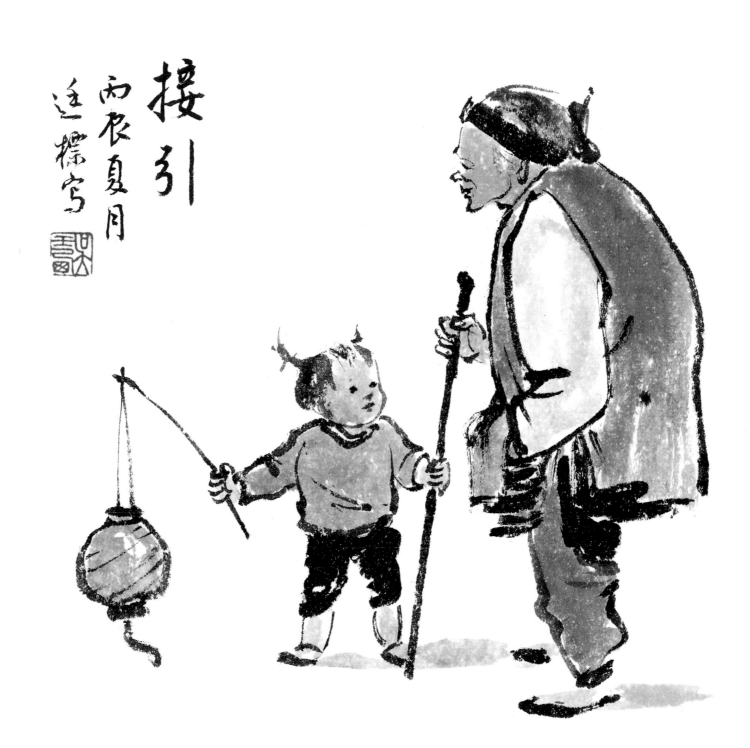

接引
丙戌夏月
廷擺寫

接引
27×27.5　（公分）

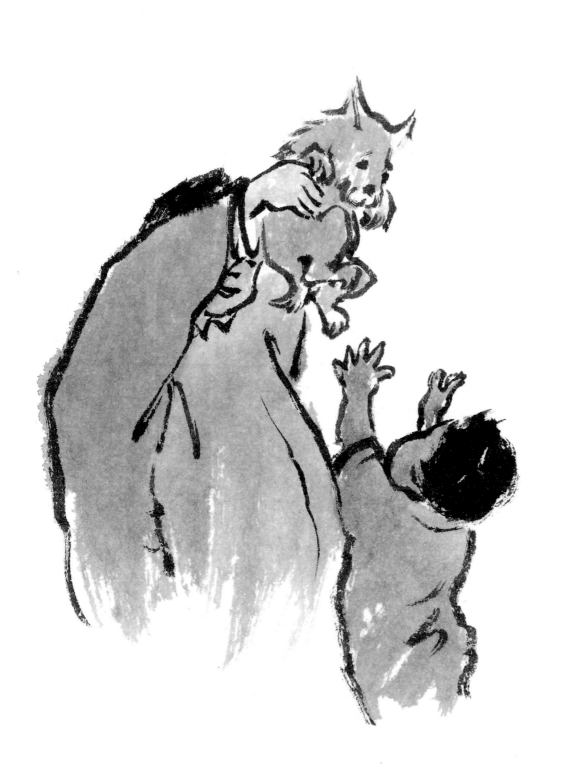

興饒行廬樂 杜少陵詩句 廷標 寫

我要小狗

27.5×24 （公分）

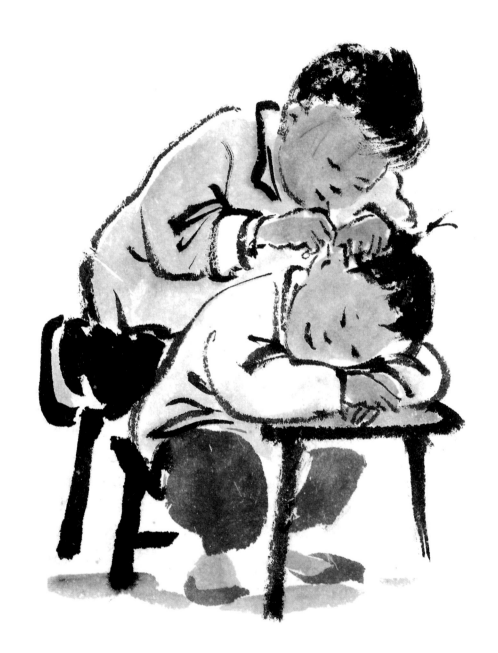

啟聰圖

父子曰言者所以通己於人聞者所以通人於己

既暗且聾人道不通

連標畫并記

啟聰圖
26.5×27 （公分）

見其子之賢而有立則知其
母之義方
　　　歐陽修語　王樵畫

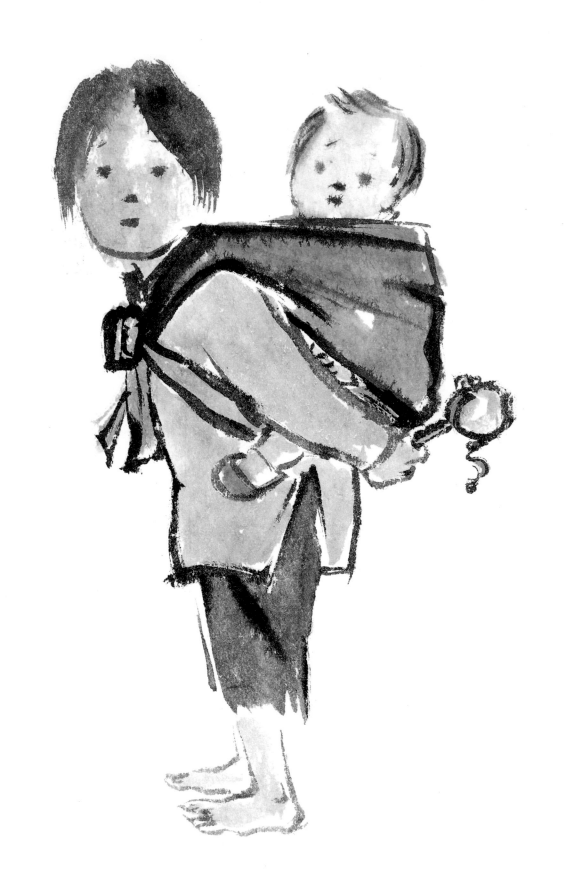

姊妹行
27×24　（公分）

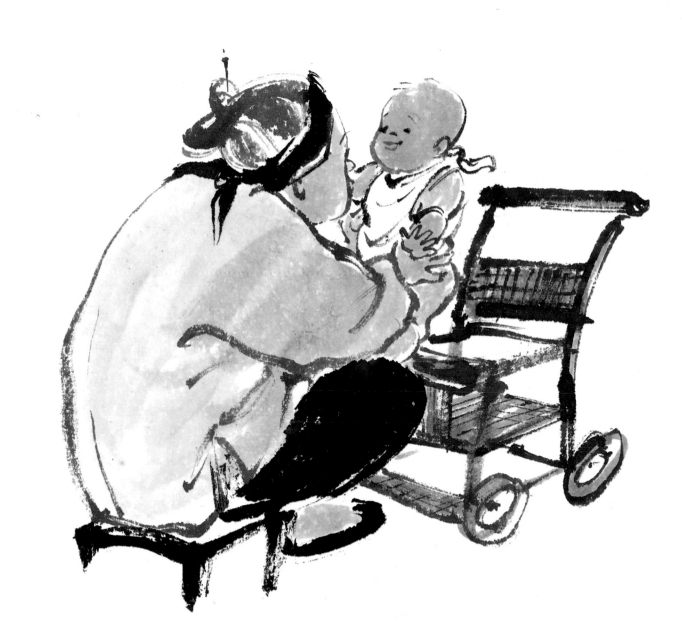

弄孫自樂
26.5×27　（公分）

美孫自樂 丁巳長夏 廷標墨戲

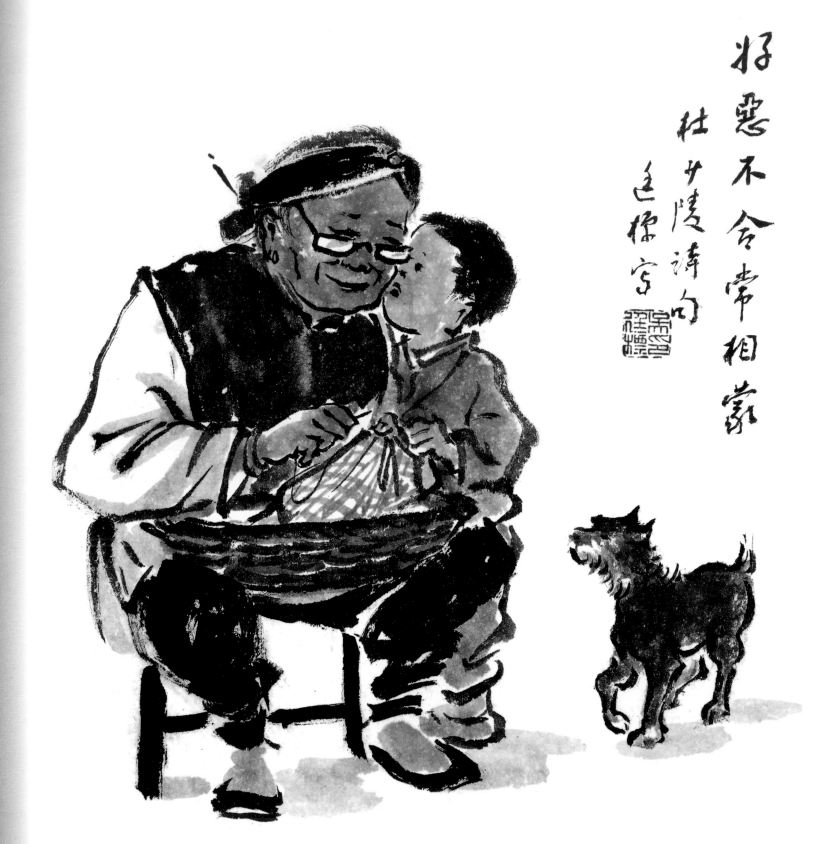

好惡不合常相蒙
杜少陵詩句
連棟寫

耳語
27×24 （公分）

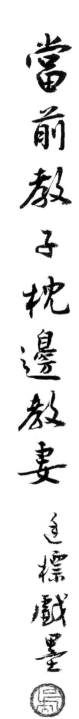

當前教子枕邊教妻 連標戲墨

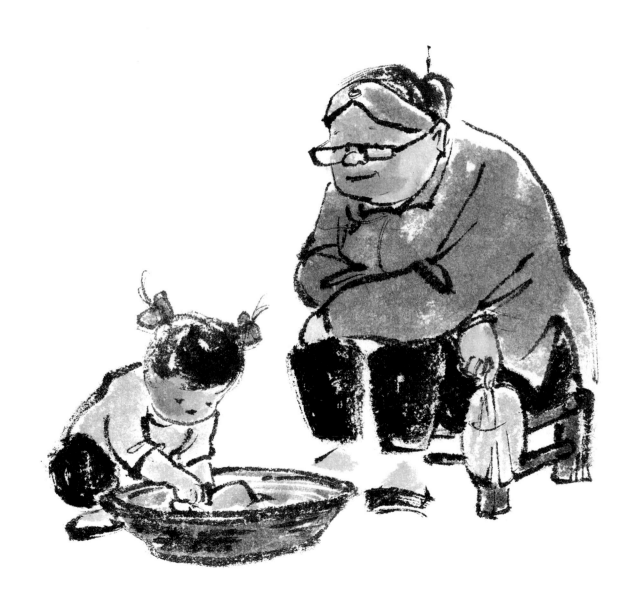

祖孫情
26×27 （公分）

吃得多不如吃得少吃得少不如吃得好

延標寫沔語時在壬戌初春

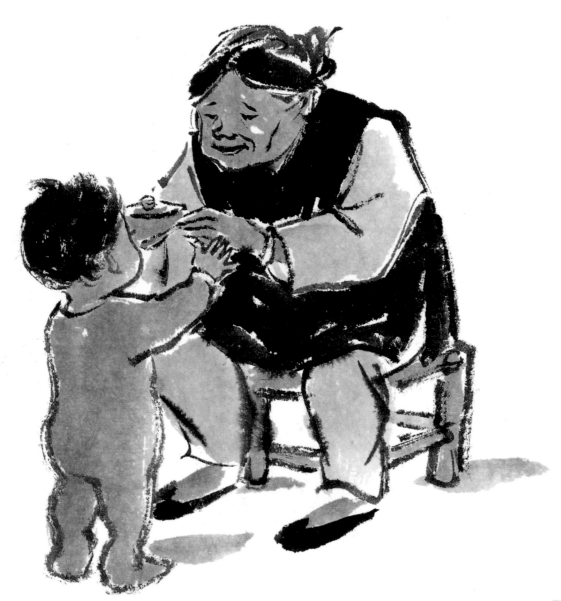

含飴弄孫

27×24 （公分）

無錢休誇祖有奶便認娘

連標寫俗諺

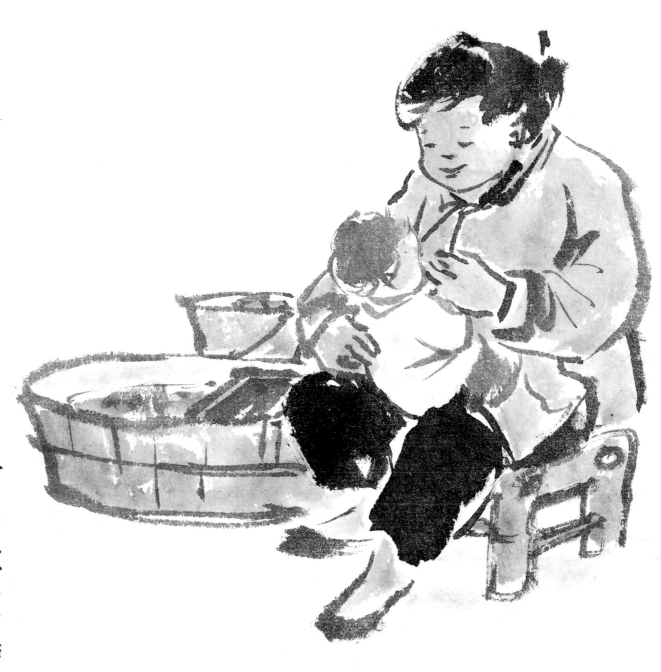

餵奶
26.5×27 （公分）

喜氣如春釀
歡榮慶母慈
廷標

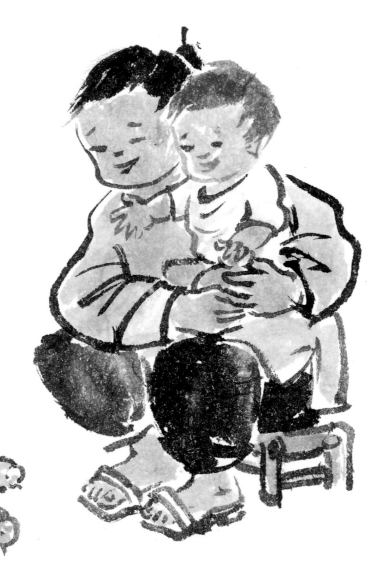

母愛
27×27 （公分）

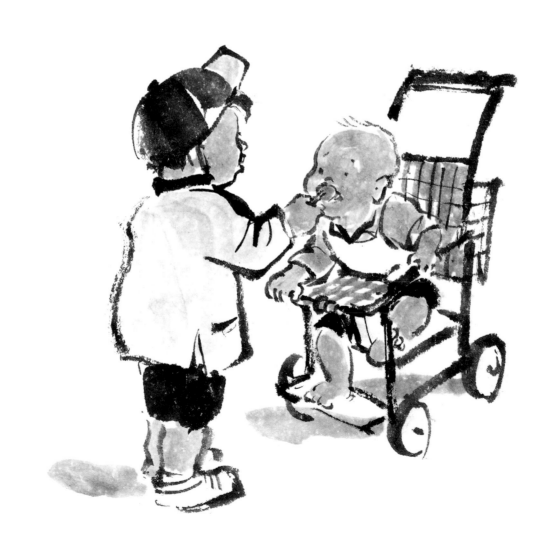

分甘

廷標寫天倫之樂

分甘

26.5×27 （公分）

對此馳心神
杜少陵詩句 連樑居

牙牙學語
27×24.5 （公分）

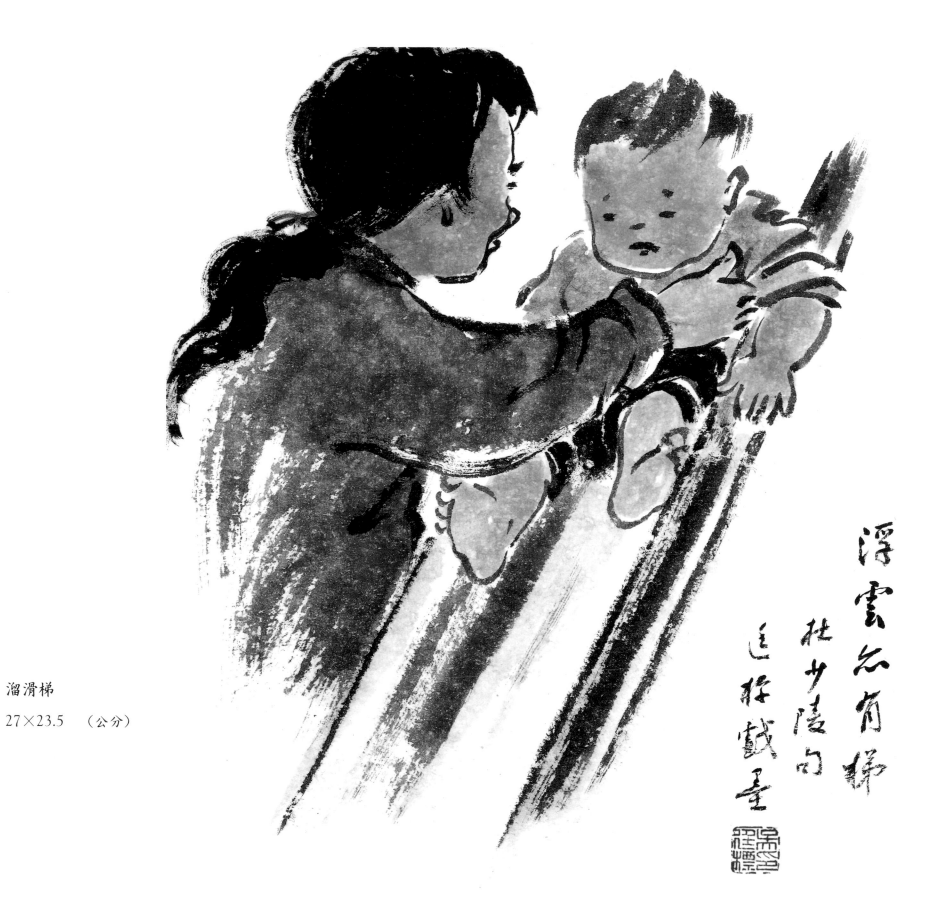

溜滑梯

27×23.5 （公分）

浮雲亦有梯

杜少陵句

丘挺戲墨

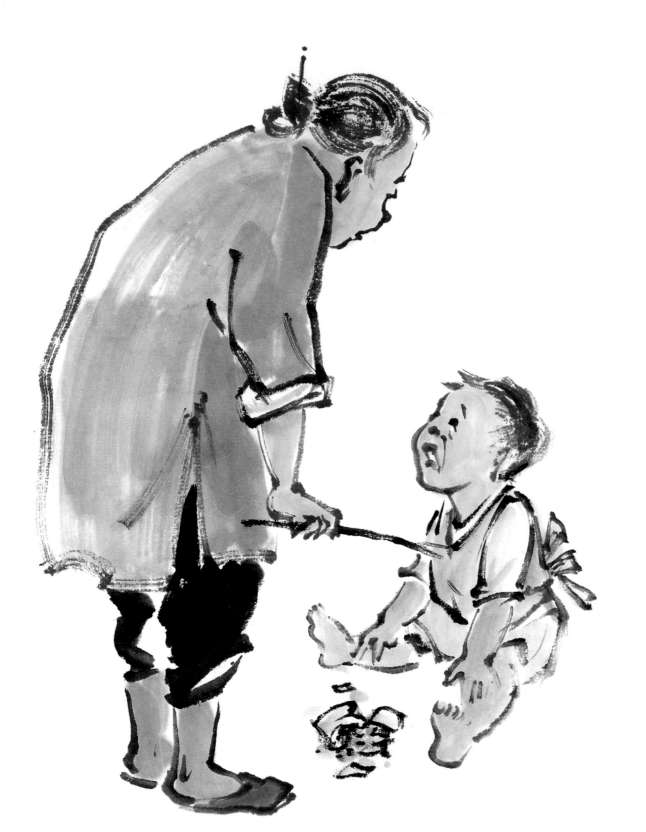

教子嬰孩教婦初來 己未徐寫意

教子
27×23.5 （公分）

泥滑不敢騎朝天 遠探寫杜少陵詩意

學騎車
27×23.5 （公分）

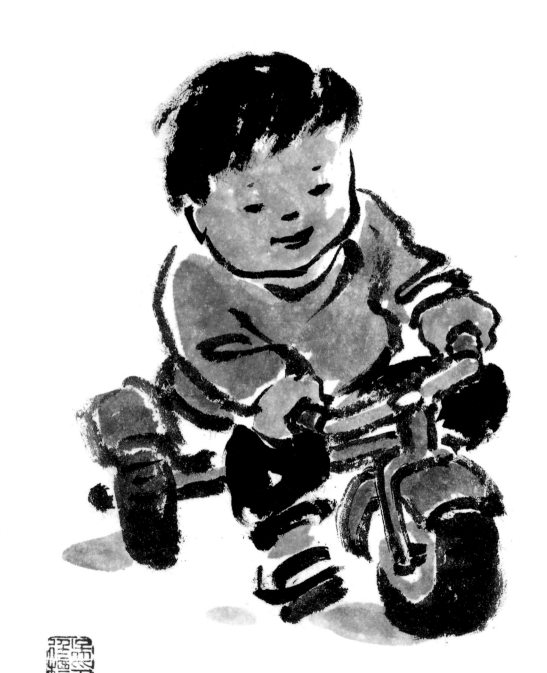

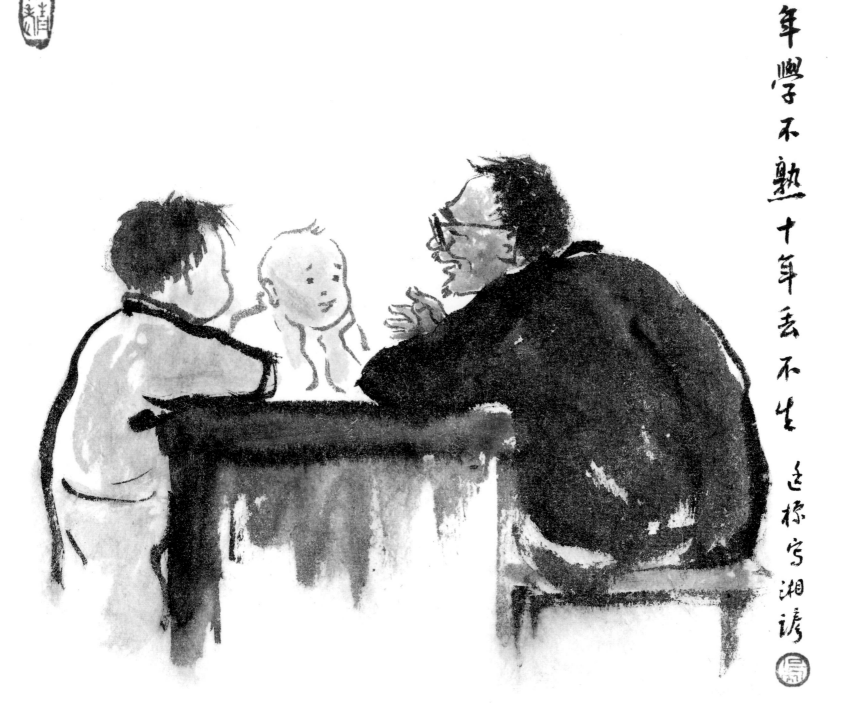

一年學不熟 十年丟不生 達標寫湘諺

說故事
27×27 （公分）

人皆知以食愈饑 莫知以學愈愚
語見說苑　連標寫

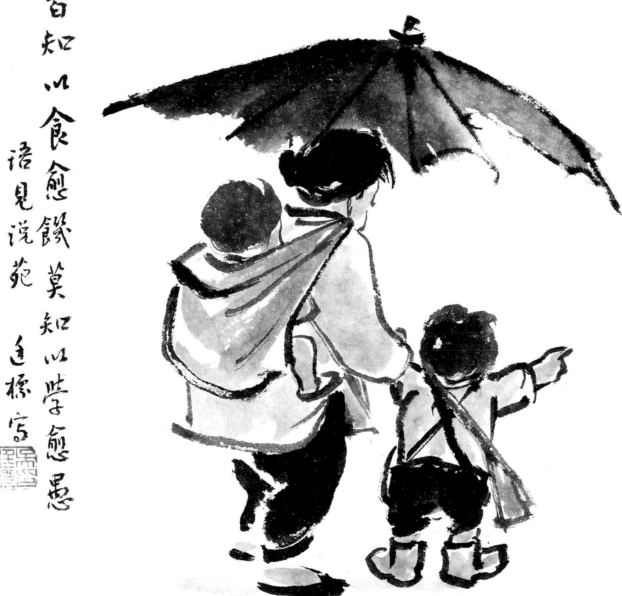

上學去
26.5×27　（公分）

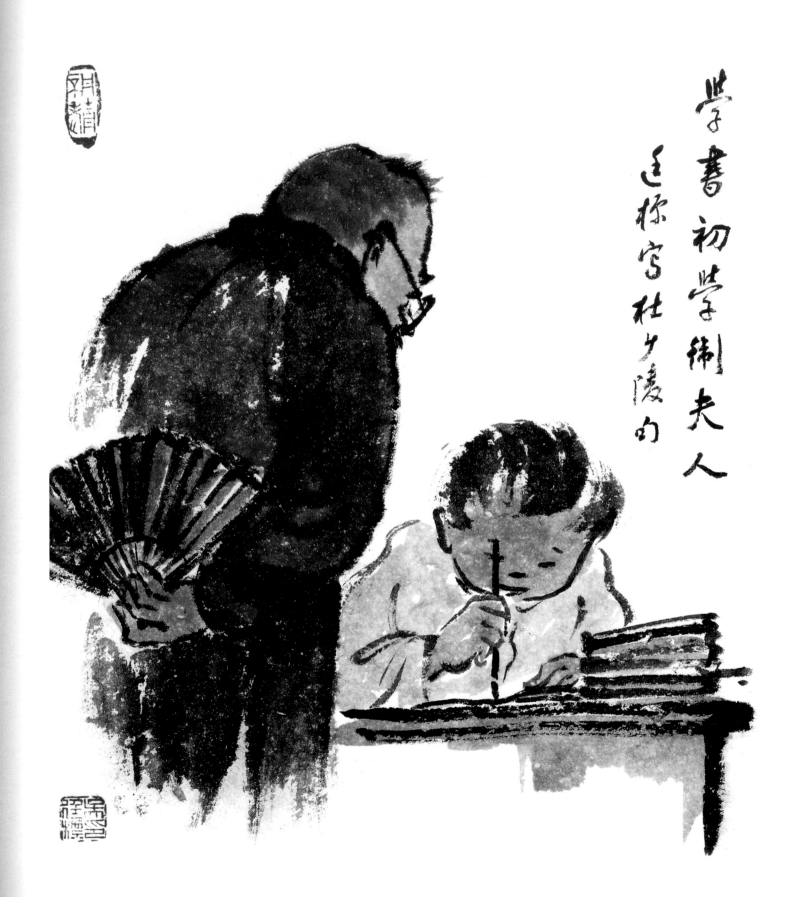

學書初學學衛夫人
這孫寫杜少陵的

學書
27×23.5 （公分）

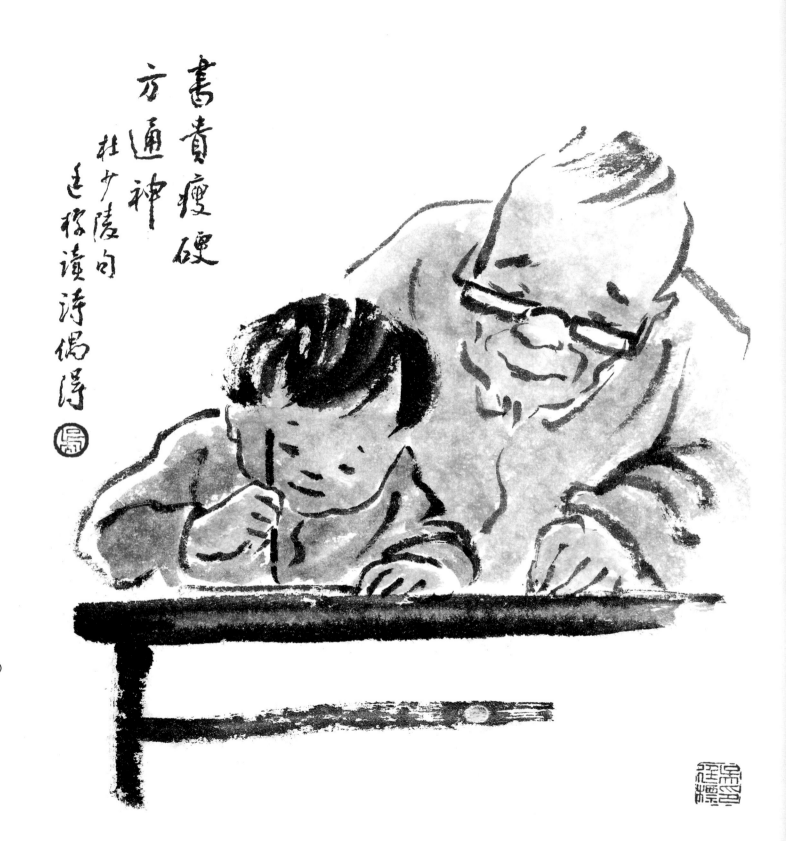

書貴瘦硬
方通神
杜少陵句
連櫟讀詩偶得

練字
27×23.5　（公分）

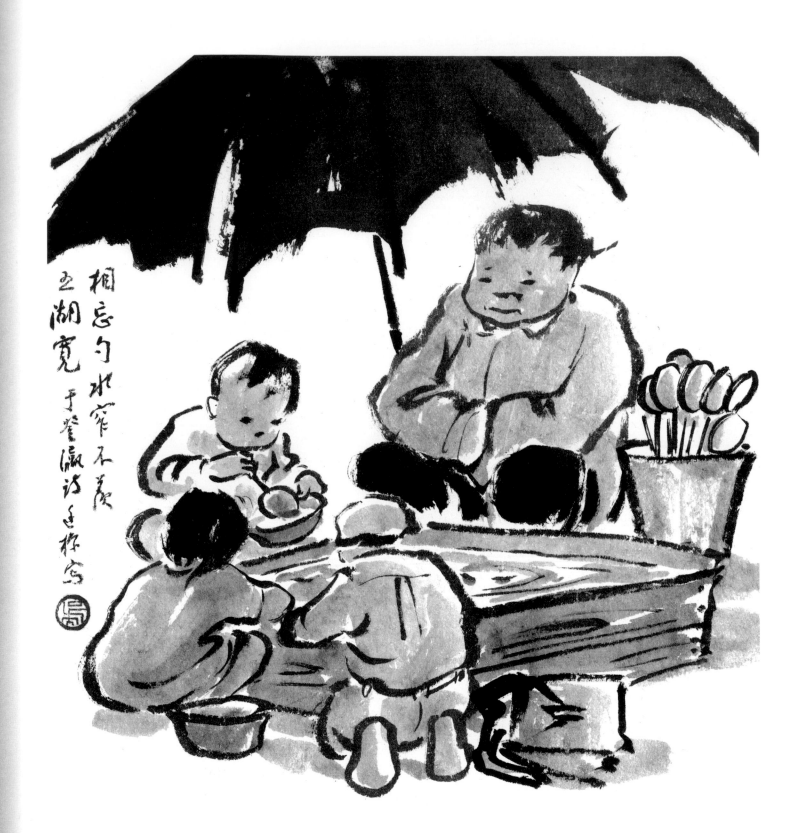

相忘�†水窄不蔑
三湖寬 于蝥濂话生挵写

捞魚
27×24 （公分）

今夕復何夕共此燈燭光　杜少陵詩句　廷標畫

中元節
27×24　（公分）

109

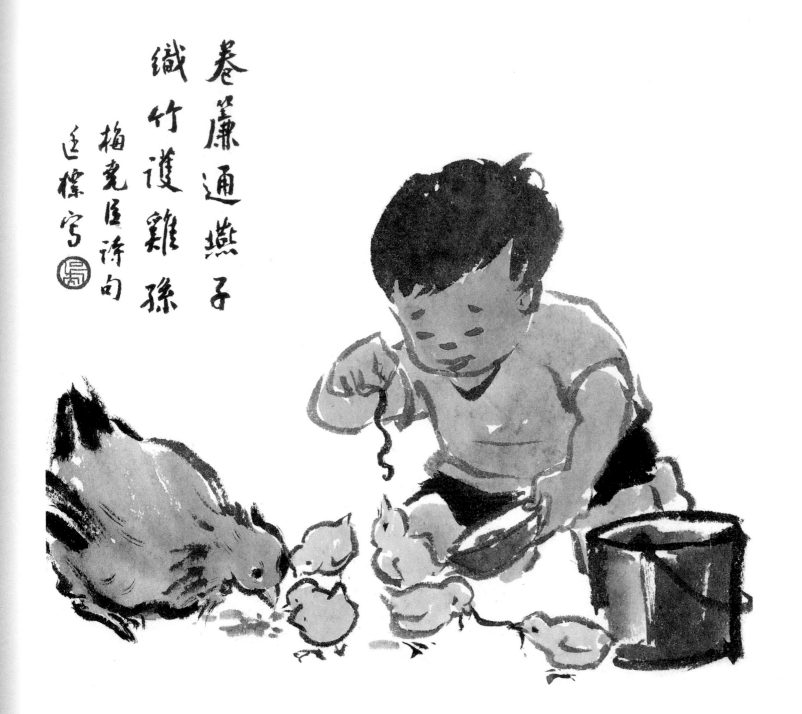

卷簾通燕子
織竹護雞孫
梅堯臣詩句
廷樑寫

餵雞

27.5×24.5　（公分）

學無先後
達者為師
廷模寫俚諺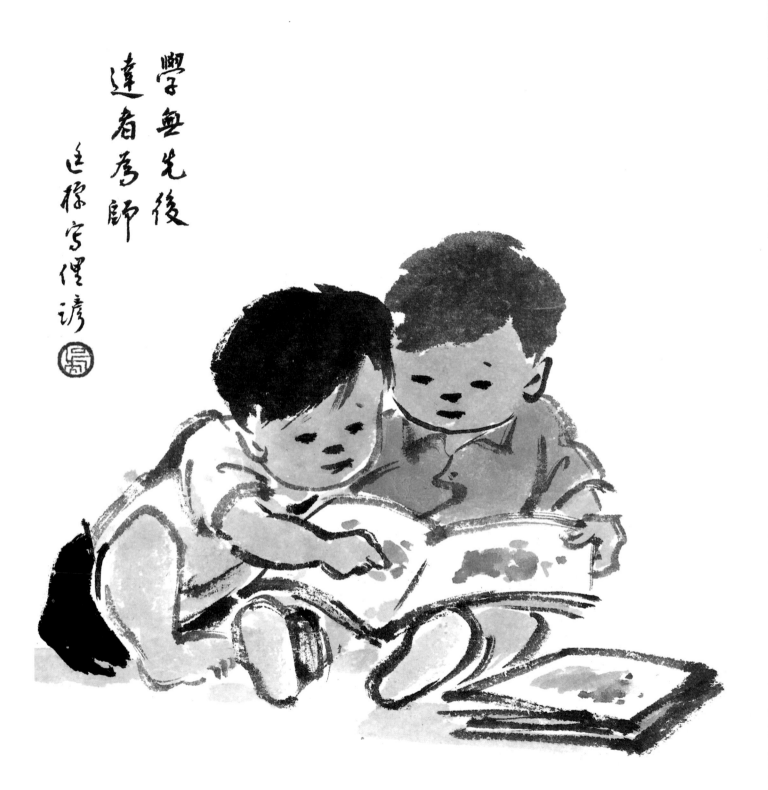

閱讀

26.5×22.5 （公分）

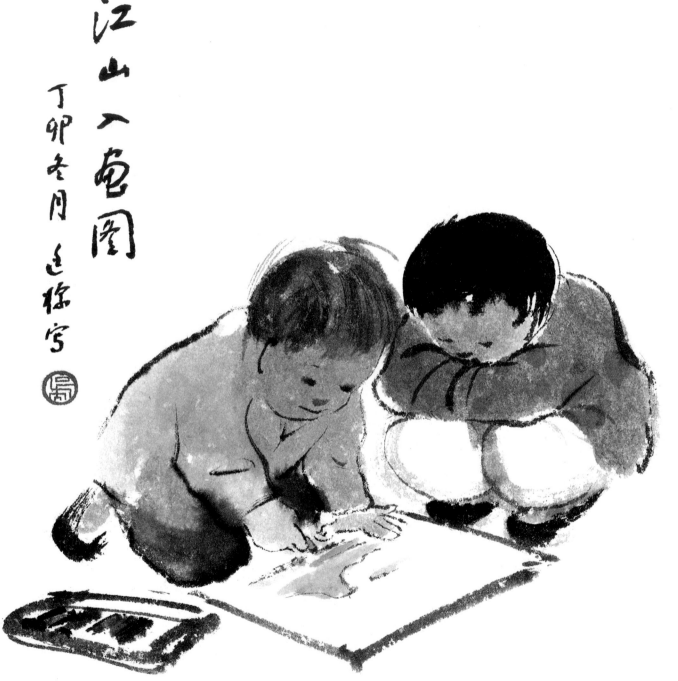

江山入畫圖
丁卯冬月 連棟寫

江山入畫圖
27×23.5 （公分）

兄弟既翕
和樂且湛
延標寫古
詩意

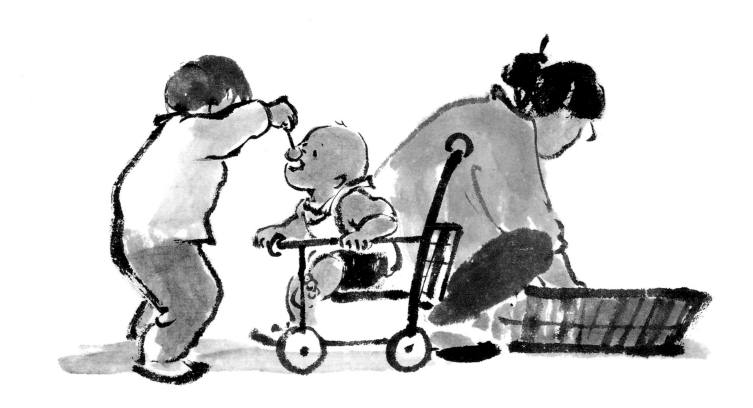

手足之情

26.5×26　（公分）

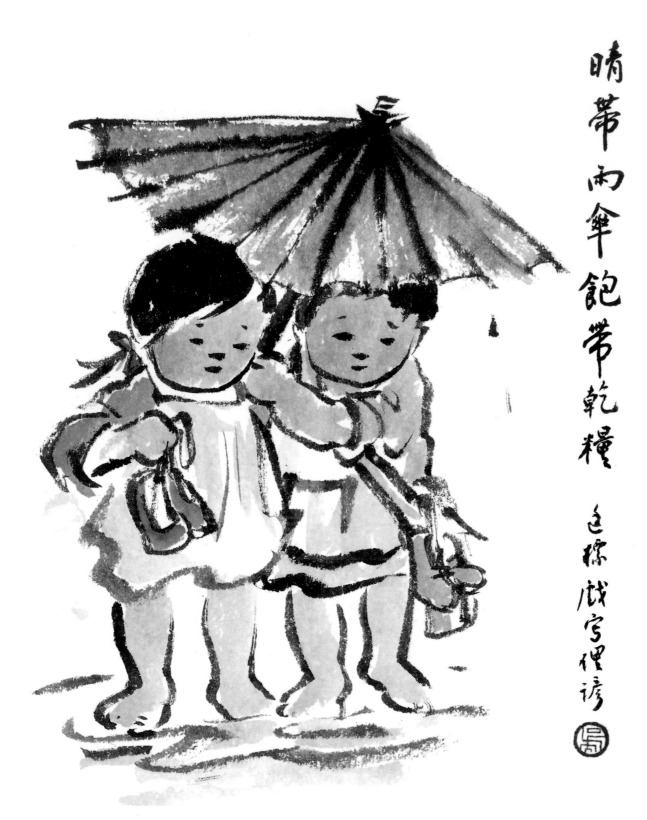

晴帶雨傘飽帶乾糧 廷標戲寫俚諺

放學歸來

26×27.5 （公分）

忙家不會會家不忙
迫趕牒牒言引證
廷標寫

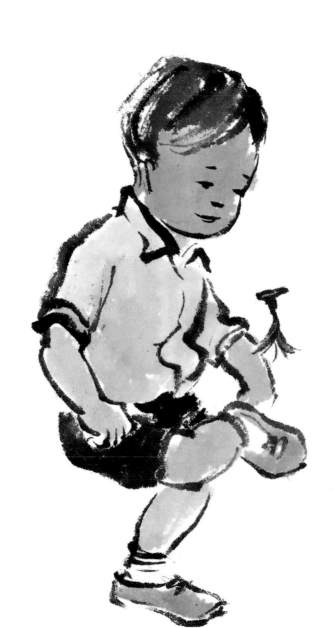

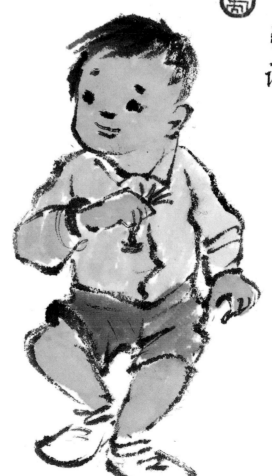

踢毽
27.5×24.5 （公分）

勤學
勤問
不恥
沒學
問延
宇棕
諸伲

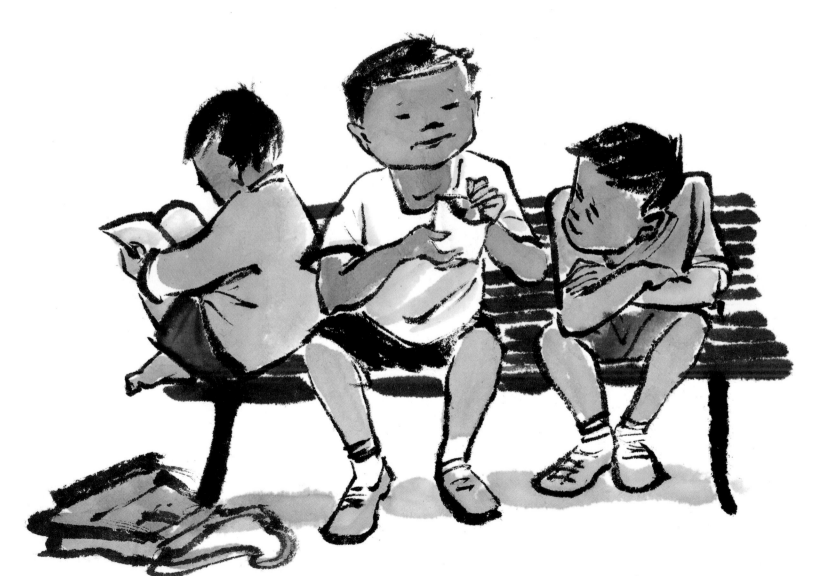

公園少憩

26×27.5 （公分）

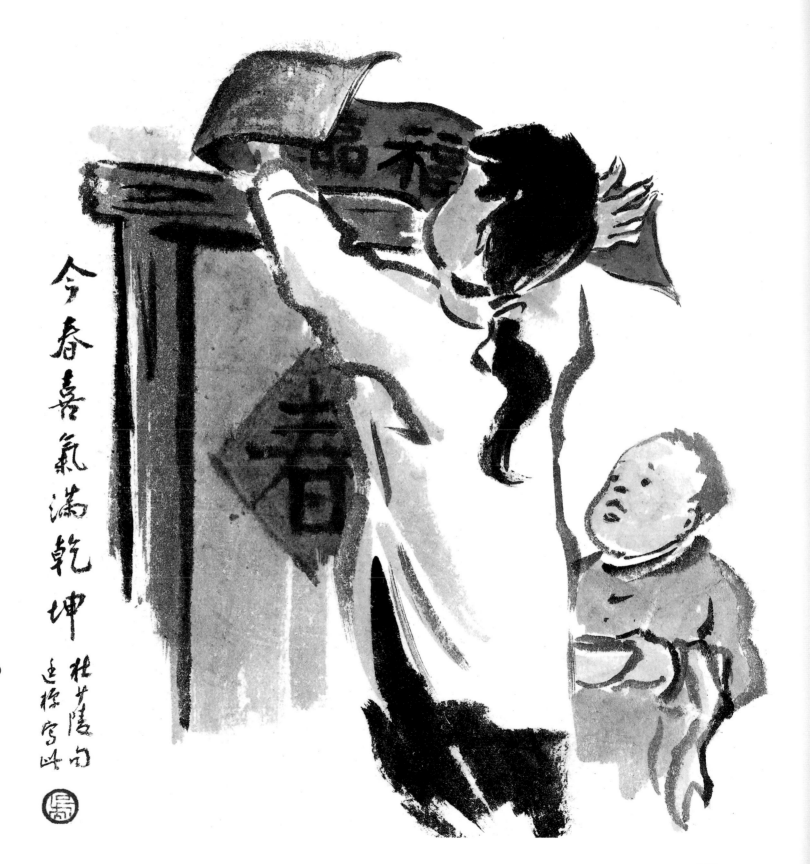

貼春聯
27×23.5 （公分）

今春喜氣滿乾坤
杜甫陸句
連櫻寫此

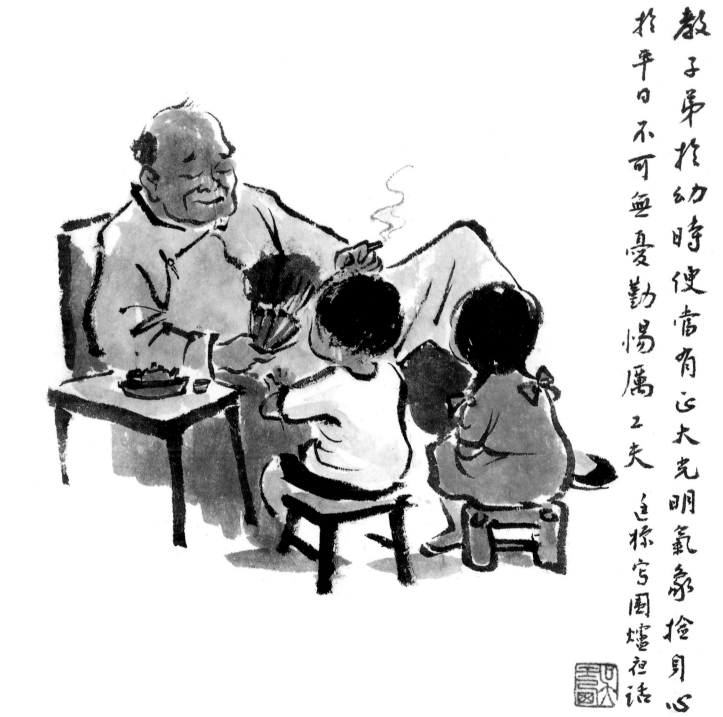

教子弟於幼時便當有正大光明氣象捨身心

於平日不可無憂勤惕厲工夫 辻樵寫圍爐夜話

課子圖之一

27×27 （公分）

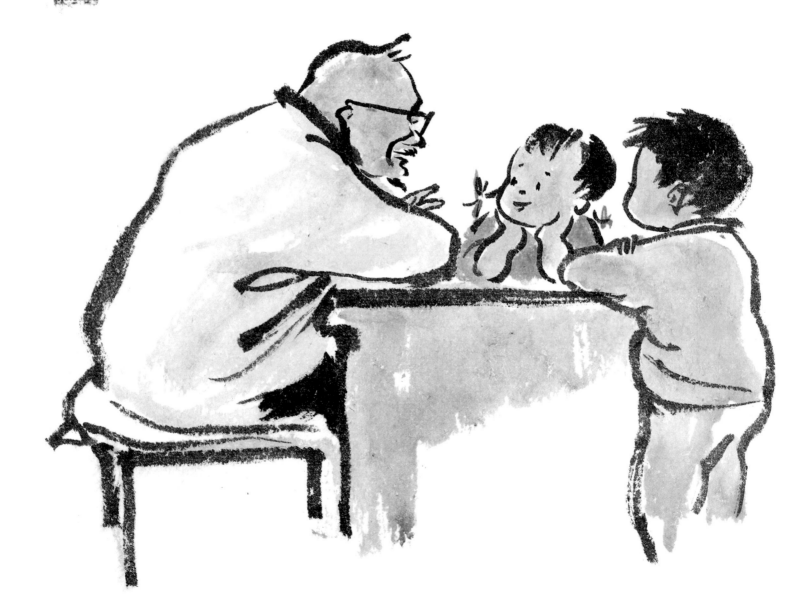

成就人才，即是栽培子弟。暴殄天物，自應折磨兒孫。圍爐夜話

廷標 寫

課子圖之二
27×27 （公分）

交朋友增體面不如交朋友益身心
教子弟求顯榮不如教子弟立品行
圍爐夜話廷棟寫

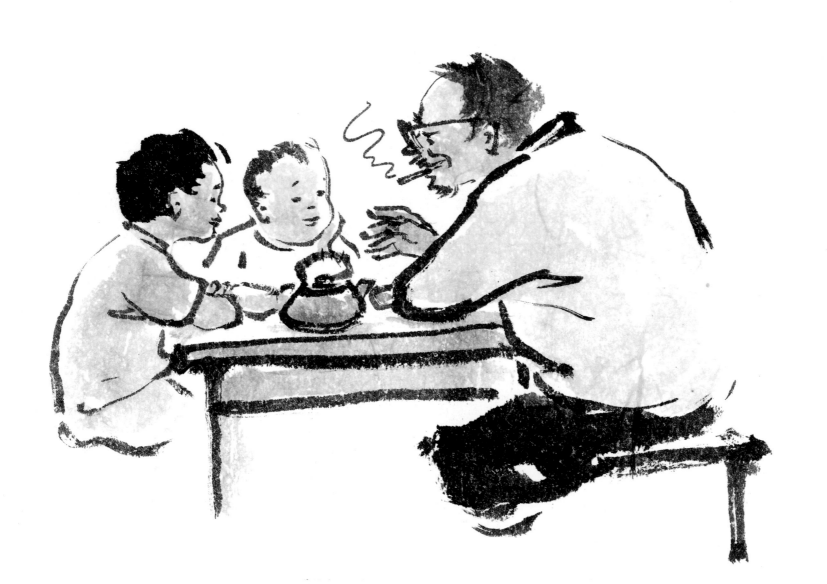

課子圖之三
27×27 （公分）

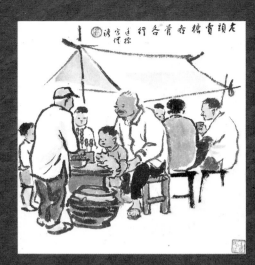

老頭賣糖吞各行
連維
寫生

紅男綠女

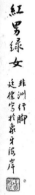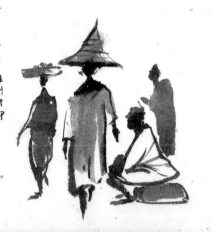

非洲行腳
延維寫於泉水渡岸

粉墨登場
延維寫生活藝術

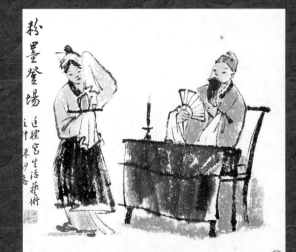

福壽千秋
唐高無際漢武帝洛庭鞦韆賦云
鞦韆有千秋也漢武祈千秋之
多鞦韆之樂

乙丑秋仲延維寫

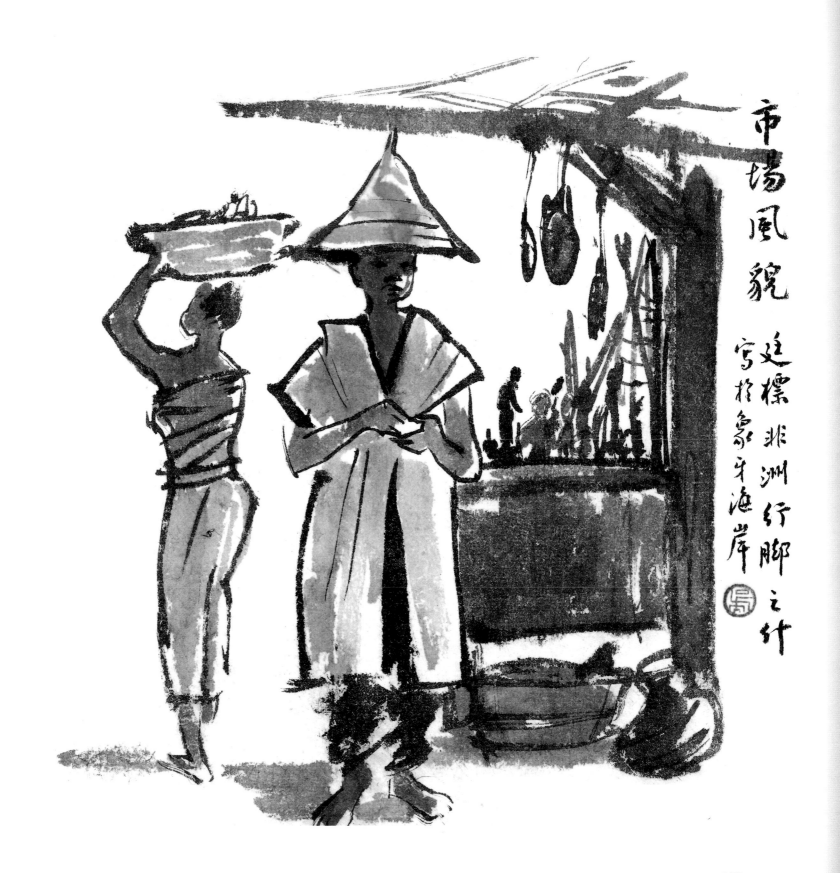

市場風貌

26.5×26.5　（公分）

市場風貌　廷標 非洲行腳之什
寫於象牙海岸

123

紅男綠女

非洲行腳
廷標寫於象牙海岸

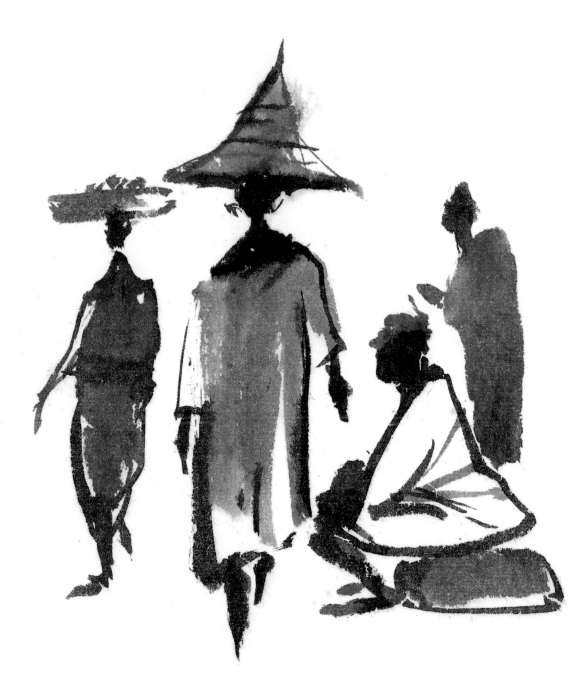

紅男綠女
26.5×26.5 （公分）

母子不相離　連標宮俚諺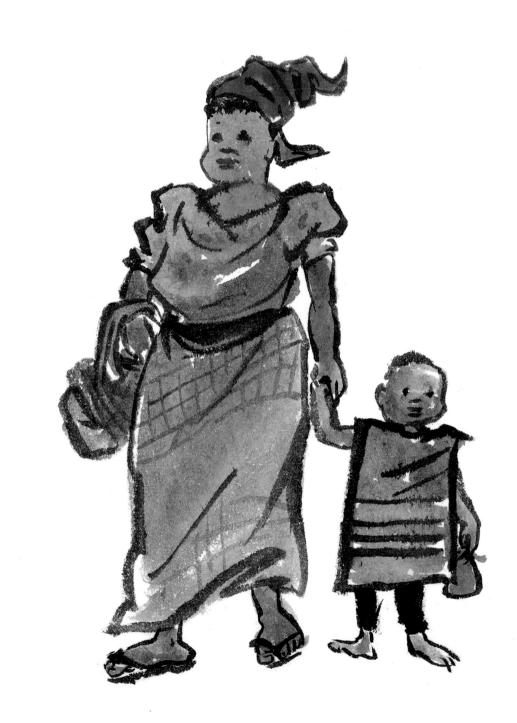

母與子
27.5×24.5 （公分）

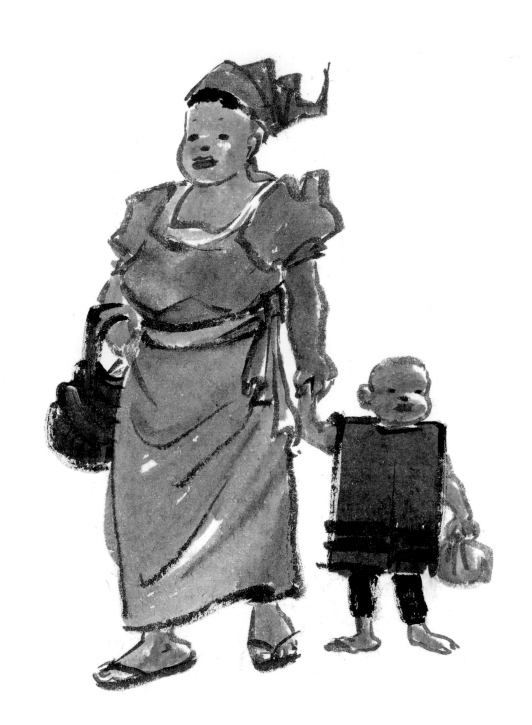

兒要自養 穀要自種 連標寫俚諺

回娘家

27.5×24.5 （公分）

惜別自憐兒女態
遠標寫放翁句

惜別
27×27 （公分）

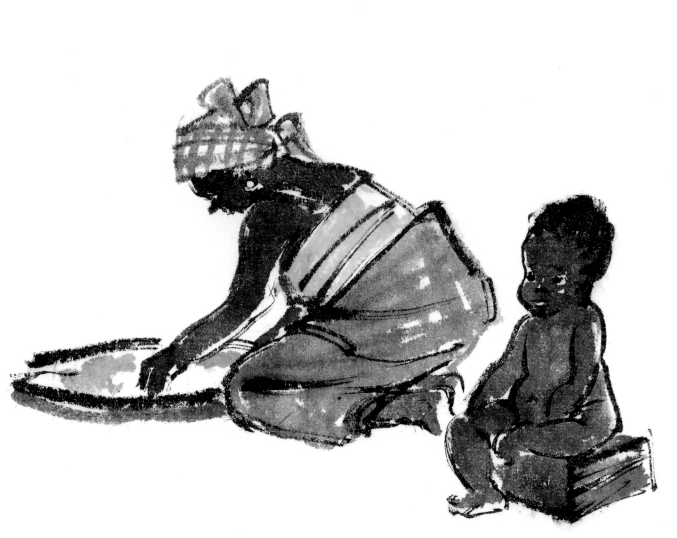

家事
延標寫於非洲象牙海岸

家事
26.5×26.5　（公分）

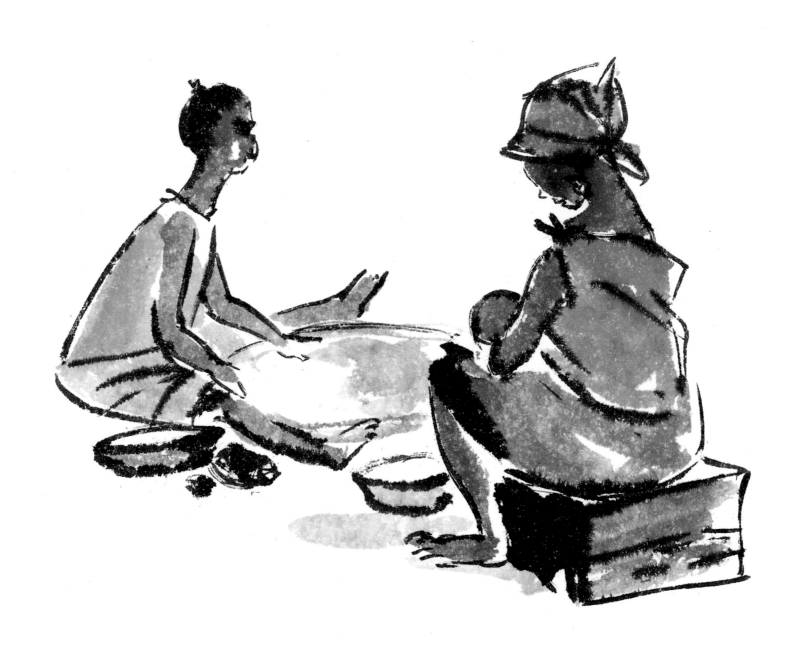

薯糧延標非洲行宇象海時一九七年初夏

薯糧
26.5×26 （公分）

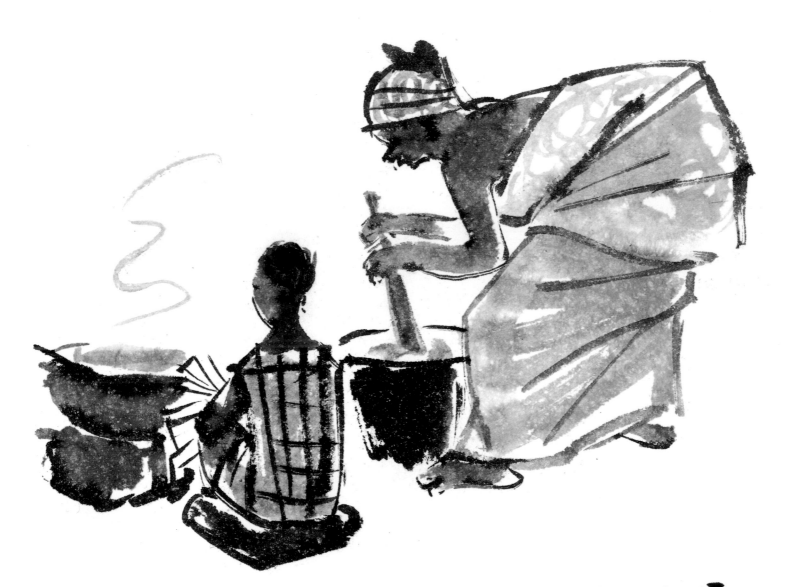

晨炊

26.5×26　（公分）

晨炊

延標寫作

非象海時庚

洲平岸左申

夏月也

圖版目錄

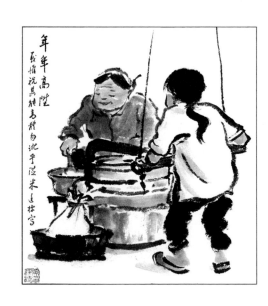

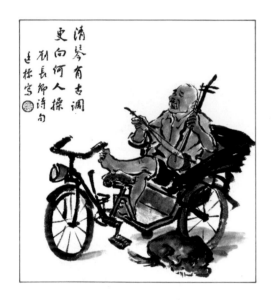

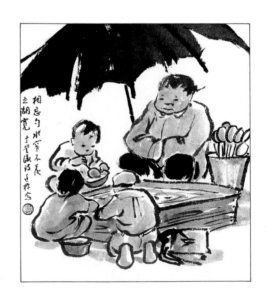